Instagram
流行配色手帖

用 **2**色、**3**色、**4**色，讓**SNS**及品牌獨樹一格！

iyamadesign──著

「映える」配色
2・3・4色でできる、
心を惹きつける
カラーデザイン

前 言

近年來，隨著Instagram的流行與普及，
「美照」一詞已成為新的關鍵字，
越來越多人講究視覺效果和色彩。
許多照片在拍攝手法、著眼點、色彩搭配等方面水準之高，
就連身處設計業界的我也時常感到佩服。

儘管如此，還是有不少人在色彩運用上很傷腦筋吧？
我想也許可以寫一本關於配色的書，
讓有這種煩惱的人參考，
所以我決定針對每個主題，
介紹許多配色方案和使用實例，
打造出這本簡單易懂又實用的書。

雖然我會介紹多種配色方案，
但實際使用的顏色只有2色、3色、4色而已。
不需要大量顏色，也可以搭配出漂亮的配色。
只要喜歡上色彩，就能創造出吸引人的好感設計。
請務必活用書中內容，熟悉顏色的運用，
掌握令人第一眼就被吸引的美麗配色！

iyamadesign　居山浩二

Contents

Cute

Cool

Rich

Food

Fashion & Beauty

Landscape

Life

Emotion

Color

本書使用説明

主題 ————

參考照片 ————
讓人容易聯想
主題的照片

範例 ————
用4種顏色組
合而成的範本

重點 ————
選擇配色或顏
色的重點

範例説明 ————

平衡 ————
範例中4種顏色
的使用比例

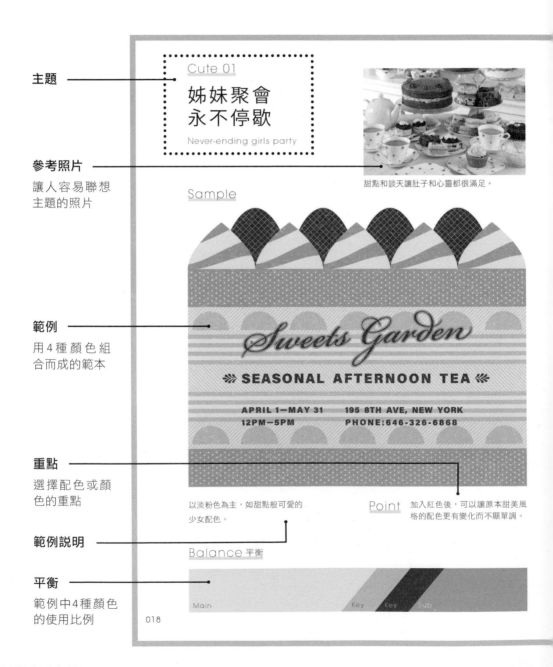

Cute 01

姊妹聚會
永不停歇

Never-ending girls party

甜點和談天讓肚子和心靈都很滿足。

Sample

Sweets Garden

❊ SEASONAL AFTERNOON TEA ❊

APRIL 1—MAY 31 195 8TH AVE, NEW YORK
12PM—5PM PHONE:646-326-6868

以淡粉色為主，如甜點般可愛的
少女配色。

Point 加入紅色後，可以讓原本甜美風
格的配色更有變化而不顯單調。

Balance 平衡

Main Key Key Sub

018

如何閱讀頁面

本書將配色的種類分成Cute、Cool、Rich、Food、Fashion & Beauty、Landscape、Life、Emotion、Color 共9個主題，並介紹相關參考照片和範例。

在Color 的單元中，介紹了以列舉出的主題顏色製作而成的範例。

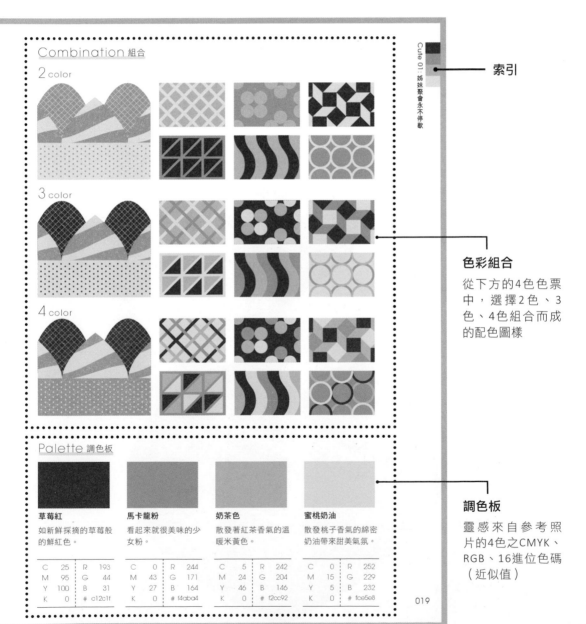

索引

色彩組合

從下方的4色色票中，選擇2色、3色、4色組合而成的配色圖樣

調色板

靈感來自參考照片的4色之CMYK、RGB、16進位色碼（近似值）

Combination 組合

2 color

3 color

4 color

Cute 01：姊妹聚會永不停歇

Palette 調色板

草莓紅
如新鮮採摘的草莓般的鮮紅色。

C	25	R	193
M	95	G	44
Y	100	B	31
K	0	#	c12c1f

馬卡龍粉
看起來就很美味的少女粉。

C	0	R	244
M	43	G	171
Y	27	B	164
K	0	#	f4aba4

奶茶色
散發著紅茶香氣的溫暖米黃色。

C	5	R	242
M	24	G	204
Y	46	B	146
K	0	#	f2cc92

蜜桃奶油
散發桃子香氣的綿密奶油帶來甜美氣氛。

C	0	R	252
M	15	G	229
Y	5	B	232
K	0	#	fce5e8

019

動手開始配色吧

參考色彩平衡，試著為你的設計進行配色吧。

Step1　掌握色彩平衡

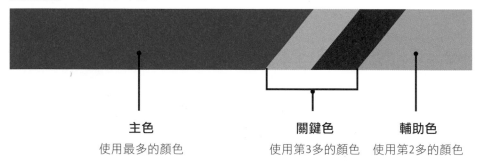

主色

使用最多的顏色

關鍵色

使用第3多的顏色

輔助色

使用第2多的顏色

Step2　為設計的樣式配看看顏色

Step3　根據色彩平衡進行調整，就完成了！

使用顏色多寡，效果不同

使用的顏色數量越少，畫面越明快。使用的顏色數量越多，整體會更有層次。

2color　2色可以傳達出簡單、爽快、清楚的形象。

3color　與2色相比，畫面增加了一些層次。

4color　更加豐富多彩，可以感受到整體的層次與韻味。

色彩基礎知識

在學習配色技巧之前，一起先學習色彩的基本知識吧。
了解「顏色」究竟是什麼，可以讓你在配色設計中體會到更多樂趣。

色光三原色

色光三原色由R（Red，紅）、G（Green，綠）、B（Blue，藍）組成，當這三
種顏色相疊時，會產生白色（加法混色）。這方面的例子包括：陽光、日光
燈、電視及電腦螢幕等。顯示器的指定色彩，就是使用RGB數值。

色彩三原色

三原色由C（Cyan，青）、M（Magenta，洋紅）、Y（Yellow，黃）組成，當這
三種顏色相疊時，會接近黑色（減法混色）。油漆顏料或印刷廠的指定色彩，
就是使用CMYK。

三種屬性

除了RGB和CMYK的數值之外，色彩還具有三種屬性：「色相」、「彩度」、
「明度」。釐清想要使用的顏色的屬性，可以明確區分該顏色的色彩分類、鮮
豔程度、明亮程度等，在指定色彩時會相當有用。

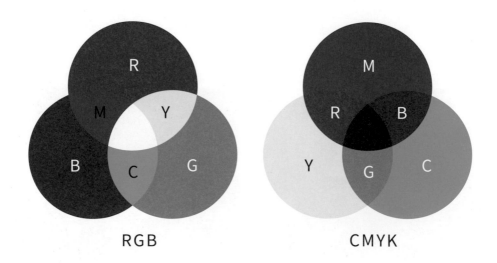

RGB　　　　　　　　　　　　CMYK

色相

指顏色的種類，例如：「紅色」或「黃色」。色相是從紅、橙、黃、黃綠……開始循環，經過藍、紫後，再回到紅的圓環（色相環）。色相環包括在5種基礎色相中，插入的10種主要色相，或是由孟塞爾顏色系統分類出來的20色相（見下圖）等種類。

彩度

指顏色的鮮豔程度。越接近原色的顏色彩度越高，越混濁暗沉的顏色彩度越低。彩度越高的顏色越顯眼；彩度越低，則越給人沉穩的感覺。

明度

指顏色的明亮程度。越接近白色明度越高，越接近黑色明度越低。即便是相同彩度的原色，黃色的明度較高，而藍色的明度較低。

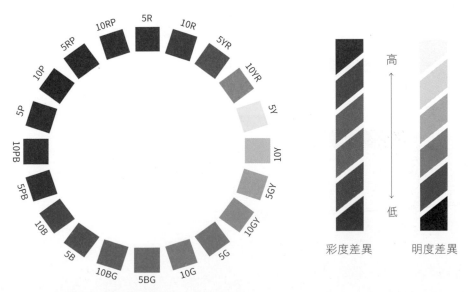

孟塞爾顏色系統色相環〔20色相〕

色調

即便是同樣的色相，也會根據明度和彩度差異，分成「明／暗」、「濃／淡」等不同基調的組合。這種組合稱之為「色調」，可分為下圖所示的12種色調。在相同的色調中選擇顏色的話，會形成協調的配色。

此外，像灰色調、鈍色調這種相鄰的色調，也容易搭配出色彩和諧的組合。只要牢記色調和顏色之間的關係，再來考慮配色，就可以不用盲目憑感覺，準確地選擇顏色。

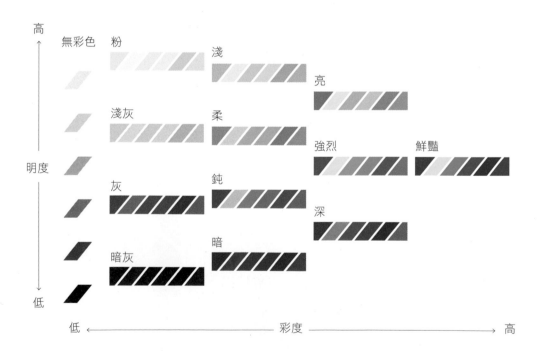

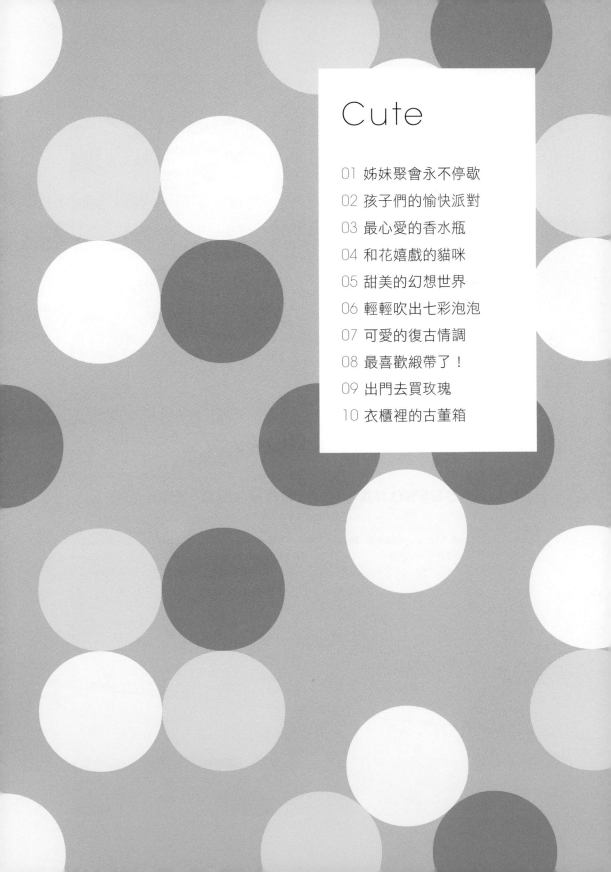

Cute

Cute 01

姊妹聚會
永不停歇

Never-ending girls party

甜點和談天讓肚子和心靈都很滿足。

Sample

以淡粉色為主，如甜點般可愛的
少女配色。

Point 加入紅色後，可以讓原本甜美風
格的配色更有變化而不顯單調。

Balance 平衡

Main Key Key Sub

Combination 組合

2 color

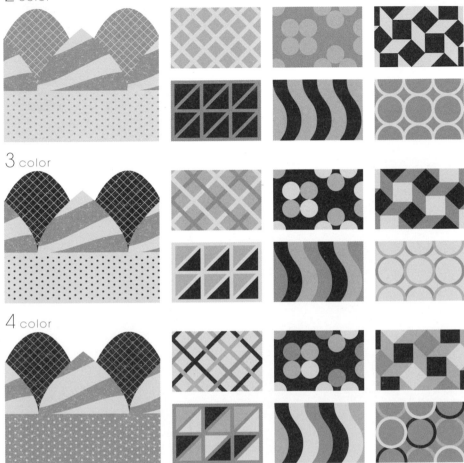

3 color

4 color

Palette 調色板

草莓紅
如新鮮採摘的草莓般
的鮮紅色。

馬卡龍粉
看起來就很美味的少
女粉。

奶茶色
散發著紅茶香氣的溫
暖米黃色。

蜜桃奶油
散發桃子香氣的綿密
奶油帶來甜美氣氛。

C	25	R	193
M	95	G	44
Y	100	B	31
K	0	# c12c1f	

C	0	R	244
M	43	G	171
Y	27	B	164
K	0	# f4aba4	

C	5	R	242
M	24	G	204
Y	46	B	146
K	0	# f2cc92	

C	0	R	252
M	15	G	229
Y	5	B	232
K	0	# fce5e8	

孩子們的
愉快派對

Happy time for children

孩子們聚在一起，開開心心地享受派對。

Sample

JULY
20

BIRTHDAY PARTY!
celebrate with us.

SAT. 3:00 – 5:00 pm
at Dinosaur Park Cafe

用鮮豔的顏色搭配亮黃色或黃綠色，
可以營造出感覺俏皮又愉快的配色。

Point　在對比度強烈的配色中加進中間
色，可以保持平衡。

Balance 平衡

Main　　　　　　　　　　　　　　　Key　　Key　　Sub

Combination 組合

2 color

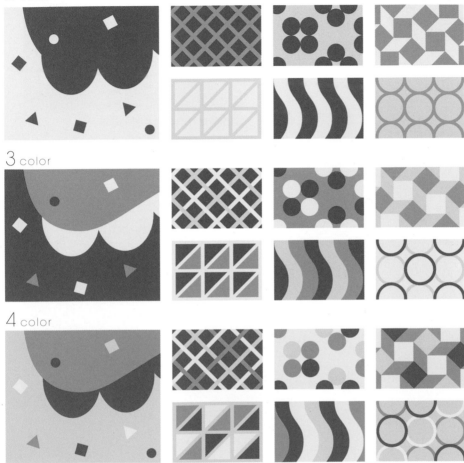

3 color

4 color

Palette 調色板

旗幟藍

讓人心曠神怡的鮮豔
天藍色。

C	65	R	75
M	12	G	176
Y	5	B	222
K	0	#	4bb0de

洋紅粉

呈現出興奮情緒的鮮
豔粉紅色。

C	0	R	234
M	75	G	96
Y	5	B	153
K	0	#	ea6099

開朗綠

給人友好印象的清新
綠色。

C	22	R	213
M	0	G	225
Y	69	B	106
K	0	#	d5e16a

淺黃色

明亮、天真、充滿活
力的黃色。

C	0	R	255
M	3	G	241
Y	65	B	112
K	0	#	fff170

Cute 03

最心愛的
香水瓶

Lovely perfume bottles

想隨時散發出自己喜歡的香味。

Sample

低彩度的柔和色調，予人沉穩而華
麗的印象。

<u>Point</u>　讓每種顏色的色調一致，營造統
一的整體感。

Balance 平衡

Main

Key　Key　Sub

Combination 組合

2 color

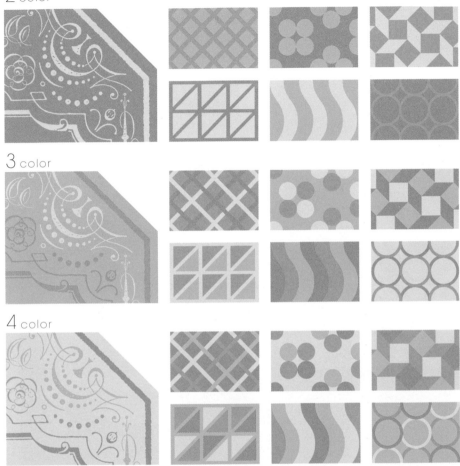

3 color

4 color

Palette 調色板

玫瑰粉

惹人憐愛又浪漫的一
抹玫瑰香。

C	2	R	242
M	40	G	178
Y	15	B	186
K	0	# f2b2ba	

法蘭西梨黃

甘甜、多汁又纖細優
雅的洋梨香氣。

C	10	R	233
M	25	G	196
Y	70	B	92
K	0	# e9c45c	

西普藍

略帶成熟與時尚感，
來自香水的柑苔調。

C	42	R	157
M	3	G	210
Y	18	B	213
K	0	#9dd2d5	

白色小瓶

鎖住喜愛香味的高雅
白色小瓶。

C	5	R	244
M	10	G	233
Y	15	B	219
K	0	# f4e9db	

和花嬉戲的貓咪

A cat and flowers

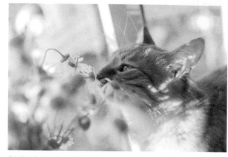

對窗邊的花充滿興趣。

Sample

SAVORY TURKEY FEAST

Daisy 12 CANS

KITTEN | 1-12 MONTHS

- 100% COMPLETE NUTRITION
- ORGANIC INGREDIENTS
- STRONG IMMUNE SYSTEM

105 KCAL/CAN
PROTEIN (MIN)····13%
FAT (MIN)············6%

MADE WITH
NON-GMO
INGREDIENTS

明亮的綠和溫暖的黃讓人想起陽光
明媚的日子，展現活力與可愛。

Point 使用接近灰色的白色，能增添畫
面的沉穩感。

Balance 平衡

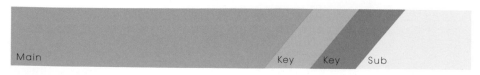

Main Key Key Sub

Combination 組合

2 color

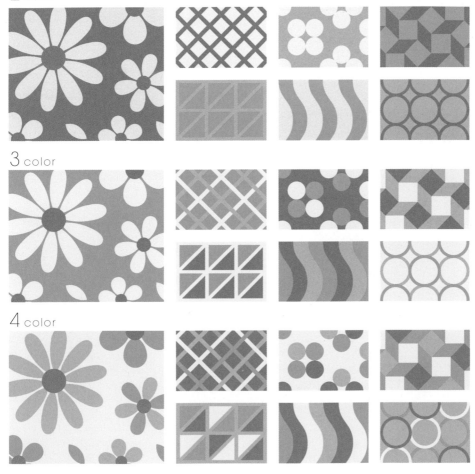

3 color

4 color

Palette 調色板

葉片綠

充滿生命力、清爽新鮮的綠色。

雛菊黃

像太陽一樣明亮溫暖的黃色。

貓咪棕

色調溫暖，讓人想撫摸的柔軟貓毛。

雛菊白

以青春純淨的白色雛菊為意象。

C	46	R	156
M	11	G	186
Y	100	B	27
K	0	#	9cba1b

C	3	R	246
M	26	G	198
Y	82	B	57
K	0	#	f6c639

C	18	R	212
M	51	G	143
Y	69	B	84
K	0	#	d48f54

C	4	R	247
M	4	G	246
Y	4	B	245
K	0	#	f7f6f5

Cute 05
甜美的幻想世界
Dreamy cute aesthetic

輕柔可愛、充滿奇幻氛圍的世界。

Sample

在明亮的柔和色彩中加入淺紫色，
營造童話般的夢幻氣氛。

Point　　運用漸層效果，更能增添夢幻的
感覺。

Balance 平衡

Main　　　　　　　　　　　　　　Key　　Key　　Sub

Combination 組合

2 color

3 color

4 color

Palette 調色板

夢幻粉
讓人心懷美好夢想，
可愛夢幻的粉紅色。

C	0	R	248
M	28	G	205
Y	0	B	224
K	0	# f8cde0	

糖果紫
帶著淡淡甜香的葡萄
口味糖果。

C	40	R	165
M	38	G	158
Y	0	B	204
K	0	# a59ecc	

粉彩藍
夢幻世界飄浮的雲朵
般輕盈的藍色。

C	25	R	199
M	0	G	232
Y	0	B	250
K	0	# c7e8fa	

月光黃
向照亮黑夜的魔幻月
光許下願望。

C	0	R	255
M	0	G	248
Y	48	B	158
K	0	# fff89e	

Cute 06

輕輕吹出
七彩泡泡

Bubbles in the air

清透的泡泡在陽光下，散發出彩虹般的光芒。

Sample

green park

bubble play

July & August every weekend, 12:00 ～ 14:00

以清澈的水藍搭配上鮮豔顏色，表現出泡泡的輕盈和光彩。

Point　加入鮮明的橙色，能帶來明亮愉快的印象。

Balance 平衡

Main　　　　　　　　　　　　　　　　Key　　Key　　Sub

Combination 組合

2 color

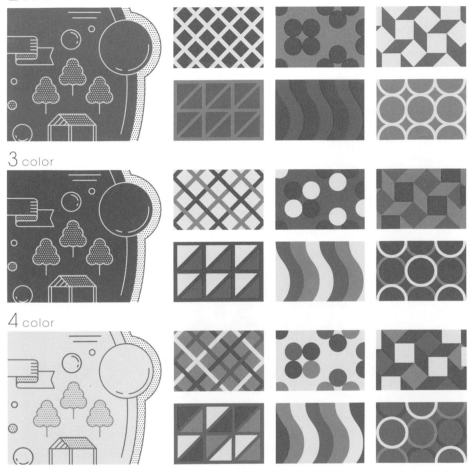

3 color

4 color

Palette 調色板

陽光粉橘

一顆顆泡泡在強烈的
陽光下閃閃發亮。

C	0	R	236
M	69	G	112
Y	48	B	105
K	0	#	ec7069

天藍色

一望無際、令人心曠
神怡的天空顏色。

C	72	R	57
M	28	G	149
Y	0	B	210
K	0	#	3995d2

晴朗綠

七彩的泡泡上，倒映
著草地的綠色。

C	61	R	109
M	5	G	180
Y	100	B	45
K	0	#	6db42d

水藍色

最能表現出泡泡質地
的清新淡藍。

C	15	R	233
M	3	G	238
Y	0	B	250
K	0	#	dfeefa

可愛的復古情調

Retro & Cute

懷舊又可愛的老派風格。

Sample

The 1970s were a tumultuous time, and the music back then was filled with so much passion and funk.

The Groove
Lucy Brown
Pink Slide
Johnny

From disco to rock music, it takes you on a colorful journey of 70s music.

Mars & Fire
The Gibsons
Santa Ana
Boogie

RETRO MUSIC MIX

以對比強烈的低彩度色彩互相搭配，
讓人聯想到時尚的復古雜貨。

Point 提高淺色的比例，就能帶來沉穩
的印象。

Balance 平衡

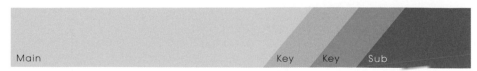

Main Key Key Sub

Combination 組合

2 color

3 color

4 color

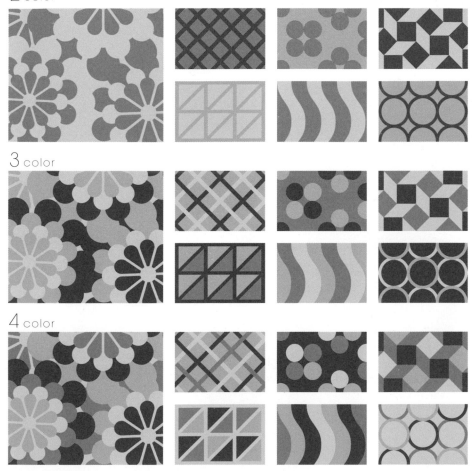

Palette 調色板

古董藍

懷舊中帶著一絲哀愁
的藍色。

C	76	R	78
M	60	G	101
Y	25	B	146
K	0	# 4e6592	

復古天藍

輕盈中帶著穩定，令
人莫名懷念。

C	40	R	163
M	15	G	195
Y	8	B	219
K	0	#a3c3db	

70年代橙

衝擊力十足，卻給人
保守印象的橘色。

C	5	R	235
M	50	G	151
Y	75	B	70
K	0	# eb9746	

柔和象牙白

心中一暖，不禁放鬆
下來的暖調白色。

C	13	R	227
M	15	G	217
Y	22	B	200
K	0	# e3d9c8	

Cute 08

浪漫的粉紅緞帶

Ribbons are the best!

盡情使用粉紅色，讓畫面更甜美。

Sample

Gift with
Love and
Ribbons

Wrapping Supplies & Co.

3F EAST

使用單色調、深淺不同的粉色，來
強調粉紅色特有的可愛感。

Point　在配色組合中加上深粉色，就能
讓整體更加俐落。

Balance 平衡

Main　　　　　　　　　　　　　　Key　Key　Sub

Combination 組合

2 color

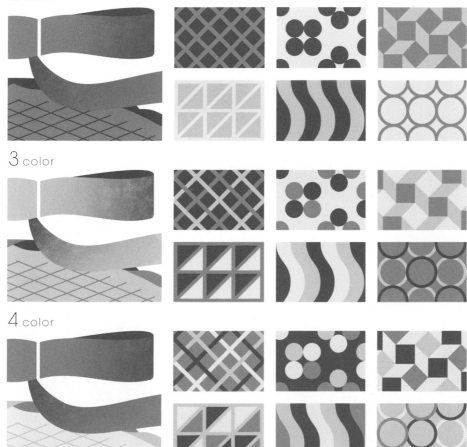

3 color

4 color

Palette 調色板

驚豔粉
令人雀躍不已、華麗的粉紅緞帶。

C	8	R	222
M	77	G	90
Y	20	B	134
K	0	# de5a86	

緞面粉
光澤感搭配甜美的粉色，可愛度倍增。

C	5	R	233
M	50	G	155
Y	10	B	180
K	0	# e99bb4	

薄紗粉
淡粉色緞帶，如天女的羽衣般優雅。

C	2	R	247
M	22	G	215
Y	5	B	223
K	0	# f7d7df	

蕾絲粉
華美而高貴，蕾絲緞帶般細緻的淺粉色。

C	0	R	253
M	9	G	240
Y	2	B	243
K	0	# fdf0f3	

出門去買玫瑰

A bouquet of gorgeous roses

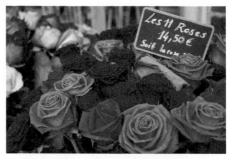

色彩鮮豔的嬌嫩花朵，綁成豪華花束。

Sample

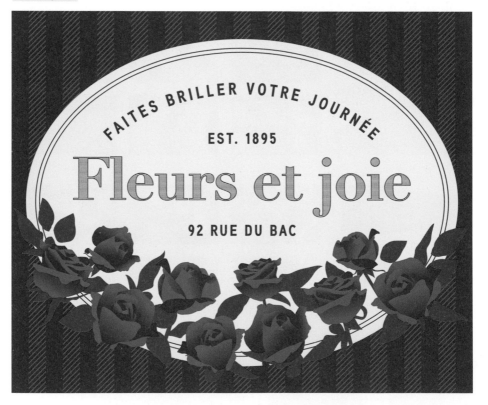

FAITES BRILLER VOTRE JOURNÉE

EST. 1895

Fleurs et joie

92 RUE DU BAC

略帶藍色調的紅或粉紅，能讓整體
更有韻味，並帶來高雅的印象。

Point　選用略帶藍色的中性白，讓配色
完美融合。

Balance 平衡

Main　　　　　　　　　　　　　　Key　Key　Sub

Combination 組合

2 color

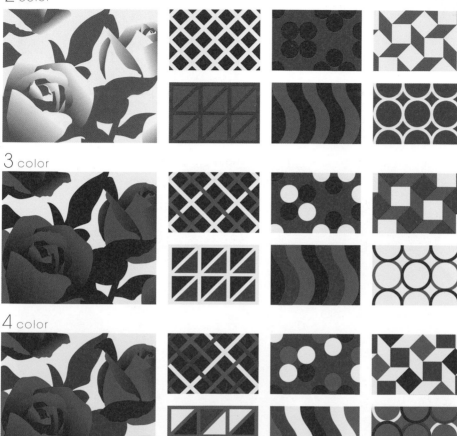

3 color

4 color

Palette 調色板

激情紅
像玫瑰花瓣般、熱情強烈的紅色。

愛的氣息
以豔麗紫紅為特徵、香氣濃郁的品種。

深綠
以俐落綠色調和紅與粉紅的甜美感。

瑪麗・安東妮
以法國王后命名，姿態優美的白玫瑰。

C	20	R	201
M	97	G	35
Y	97	B	32
K	0	# c92320	

C	13	R	214
M	75	G	93
Y	10	B	148
K	0	# d65d94	

C	80	R	55
M	50	G	97
Y	100	B	47
K	20	# 37612f	

C	8	R	239
M	3	G	243
Y	10	B	234
K	0	# eff3ea	

衣櫃裡的古董箱

Antique treasure box

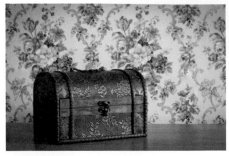

在造型典雅的寶箱中，藏著各種珍奇寶貝。

Sample

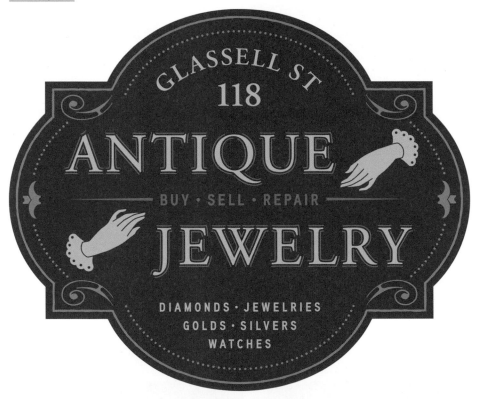

GLASSELL ST
118
ANTIQUE
BUY · SELL · REPAIR
JEWELRY

DIAMONDS · JEWELRIES
GOLDS · SILVERS
WATCHES

將古董氛圍必備的深棕色配上紫色，就能營造出女性感。

Point 選用低彩度的顏色，更能突顯出古老氛圍。

Balance 平衡

Main Key Key Sub

Combination 組合

2 color

3 color

4 color

Palette 調色板

古董棕
厚重沉穩的棕色，予
人莊嚴的印象。

經典金
色澤溫暖的金色，讓
人感受歲月流逝。

復古紫
柔美又惹人憐愛，在
深色中特別醒目。

淺紫丁香
氣質高雅的明亮紫
色，增添華麗感。

C	64	R	101
M	77	G	66
Y	82	B	54
K	22	# 654236	

C	35	R	180
M	57	G	123
Y	88	B	53
K	0	# b47b35	

C	30	R	188
M	50	G	141
Y	30	B	151
K	0	# bc8d97	

C	18	R	215
M	25	G	196
Y	15	B	201
K	0	# d7c4c9	

Cute ｜小總結｜

經常脫口而出的「可愛」，其實也分成各式各樣的類型。先想像一下自己想呈現出哪一種的可愛吧。

・想表現甜美的可愛，可運用粉紅色或是其他柔和色。
・想表現活潑的可愛，可以使用黃色等鮮豔的顏色。
・想表現穩重成熟的可愛，可試著以柔和低彩度或較深的顏色。

只要確認了「可愛」的類型，就能組合出適合場景的配色。

Cool

商業區的風景

Office street

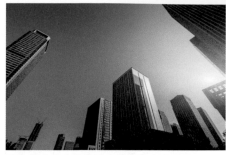

眾多商務人士昂首闊步的經濟中心。

Sample

Global Economic magazine 11.25.2022

Business

WORLD ECONOMIC POWER
CITY INDEX 2022

Evaluation and challenges in the economic sectors of the world's 7 major cities

New York | London | Beijing | Tokyo | Paris | Frankfurt | Singapore

以藍、紺、水藍等明度不同的冷色，搭配出帥氣脫俗的印象。

Point 增強對比度，就能打造出更加簡潔洗鍊的氛圍。

Balance 平衡

Main Key Key Sub

Combination 組合

2 color

3 color

4 color

Palette 調色板

城市天空

知性又瀟灑，俐落的
天藍色。

C	30	R	188
M	10	G	212
Y	8	B	226
K	0	# bcd4e2	

都會高樓

踏實沉穩的藍色，令
人心生信賴。

C	70	R	81
M	36	G	139
Y	18	B	179
K	0	# 518bb3	

藏青西裝

幹練中帶著威嚴，讓
人敬畏的藍色。

C	100	R	5
M	87	G	51
Y	55	B	81
K	20	# 053351	

白色牆面

以略帶溫度的白，平
衡整體的冷色調。

C	3	R	248
M	9	G	237
Y	7	B	234
K	0	# f8edea	

Cool 02

夜間兜風

Night drive

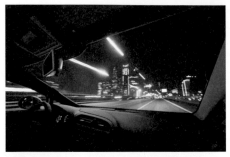

暢快疾駛時，公路兩旁是閃耀的霓虹燈光。

FM 74.6MHz

NIGHT
DRIVE
SONGS

Mon-Fri 21:00-22:00 ON AIR

在黑色、深藍的底色中以亮色點綴，彷彿燈火輝煌的都會之夜。

Point 結合深沉嚴肅的色彩與明亮淺色，營造出夢幻夜景。

Balance 平衡

Main Key Key Sub

Combination 組合

2 color

3 color

4 color

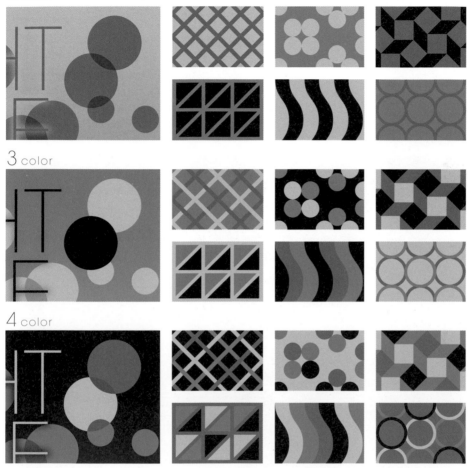

Palette 調色板

午夜藍

讓人聯想起深邃夜晚的夢幻色彩。

C	100	R	13
M	100	G	19
Y	43	B	66
K	45	# 0d1342	

高速公路

充滿都市氣息的時尚藍色。

C	82	R	24
M	44	G	121
Y	14	B	175
K	0	# 1879af	

閃爍霓虹

為夜景增添魅力的絢麗色調。

C	63	R	116
M	67	G	94
Y	11	B	155
K	0	# 745e9b	

迷濛燈光

閃閃發亮的粉紅，在深色中格外醒目。

C	3	R	242
M	34	G	189
Y	15	B	193
K	0	# f2bdc1	

極簡主義的生活

Simplist

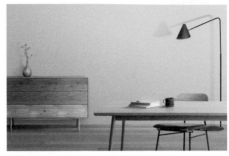

割捨不必要的物品,過著極簡生活。

Sample

SIMPLIST

Lifestyle Magazine | 2022.04.01 | VOL.01

1

Theme

The Way of
Simplist Life

以灰、米為底色、減少色數並統一
色調,營造樸實簡約的印象。

Point　在配色中加上深灰色,能讓整體
視覺更集中。

Balance 平衡

Main　　　　　　　　　　　　　　　　Key　　Key　　Sub

Combination 組合

2 color

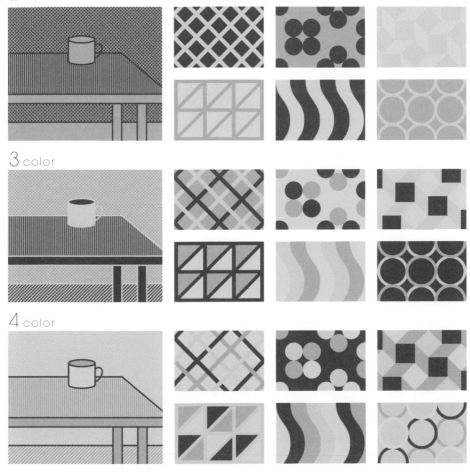

3 color

4 color

Palette 調色板

極簡灰

簡約低調的同時,也
很有質感。

C	12	R	229
M	12	G	224
Y	11	B	223
K	0	# e5e0df	

木質米黃

溫暖的色調,能打造
出令人放鬆的空間。

C	15	R	222
M	26	G	193
Y	50	B	136
K	0	# dec188	

淡薄荷綠

與其他低調色彩融為
一體,沉穩清爽。

C	25	R	201
M	8	G	219
Y	16	B	215
K	0	#c9dbd7	

金屬灰

時髦的深灰色,讓整
體感覺更俐落。

C	68	R	102
M	60	G	102
Y	53	B	107
K	4	# 66666b	

自律地進行鍛鍊

Stoic training

規律鍛鍊身體，享受肌肉增長的喜悅。

Sample

OVERCOME THE BATTLE WITH YOURSELF!

OPEN
24
HRS

PERSONAL TRAINING

ASH
DUMBBELL
GYM

BODY-SHAPING & DIET

將黑或灰與深棕色相搭配，就能表現出自律、嚴格的氣氛。

Point　略帶紅色調的棕色，予人強而有力的印象。

Balance 平衡

Main　　　　　　　　　　　　　　　　　　　Key　Sub　　　　Sub

Combination 組合

2 color

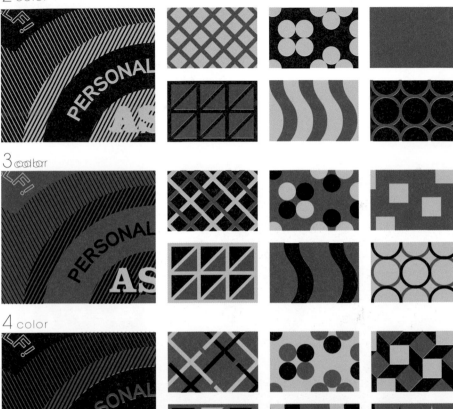

3 color

4 color

Palette 調色板

堅韌灰

感覺相當帥氣的俐落灰色。

運動黑

鮮明強烈的黑色，充滿魄力。

自律棕

充滿對自我目標的熱情，偏紅的棕色。

雕塑灰

略顯黯淡的色彩，與深色調相得益彰。

C	70	R	93
M	60	G	97
Y	60	B	94
K	10	# 5d615e	

C	0	R	35
M	0	G	24
Y	0	B	21
K	100	# 231815	

C	52	R	137
M	68	G	93
Y	65	B	83
K	7	# 895d53	

C	20	R	212
M	20	G	203
Y	22	B	194
K	0	#d4cbc2	

Cool 05

公路自行車之旅

Road bike

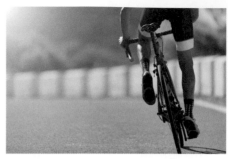

迎風踩著踏板，在陽光下一路奔馳到底！

Sample

在自然中奔馳的暢快與力量感，就以淺藍、黃綠和茶色來表現。

Point　加上白色後，能使配色整體的氛圍更加開闊清新。

Balance 平衡

Main　　　　　　　　　　　　　Key　　Sub　　　　　Sub

Combination 組合

2 color

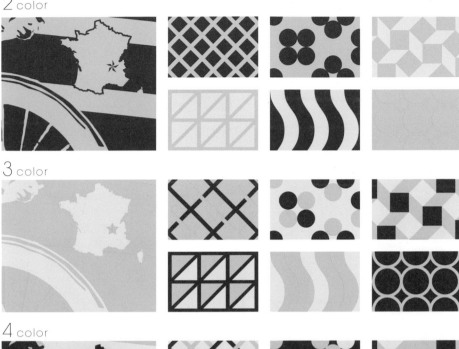

3 color

4 color

Palette 調色板

微風
為充滿活力的顏色配
置畫龍點睛。

天空
能表現出晴朗天空的
鮮明色彩。

草地
當與「天空」色相搭
配時,清爽感倍增。

大地
堅定不移的強大力量
讓整體更俐落。

C	6	R	242
M	8	G	236
Y	8	B	233
K	0	# f2ece9	

C	45	R	146
M	4	G	206
Y	8	B	229
K	0	# 92cee5	

C	30	R	195
M	10	G	203
Y	85	B	63
K	0	# c3cb3f	

C	53	R	118
M	77	G	66
Y	90	B	42
K	25	# 76422a	

Cool 06

單色調風格練習

Monotone style

僅使用白色和黑色，極具時尚感。

Sample

單色調的配色相當帥氣，充滿流行氛圍。

<u>Point</u> 以深淺不同的灰階製造變化，增加整體設計的深度。

Balance 平衡

Main　　　　Key　Sub　　Sub

Combination 組合

2 color

3 color

4 color

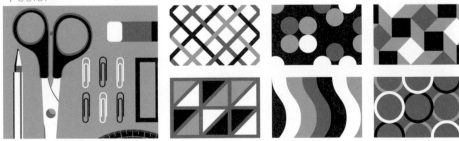

Palette 調色板

白色
極致簡約，純粹無瑕的白色。

淺灰色
為黑白兩色的組合，增添一絲韻味。

深灰色
時尚高雅，瀟灑又成熟的大人灰。

黑色
與白色對比鮮明，讓整體更爽快俐落。

C	0	R	255
M	0	G	255
Y	0	B	255
K	0	#	ffffff

C	40	R	167
M	30	G	170
Y	25	B	177
K	0	#	a7aab1

C	70	R	99
M	60	G	103
Y	53	B	109
K	0	#	63676d

C	0	R	35
M	0	G	24
Y	0	B	21
K	100	#	231815

堅固耐用的
公事包

Rigid attache case

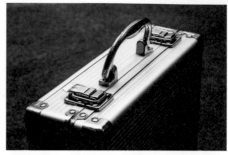

公事包是忙碌商務人士的最佳工作夥伴。

Sample

Smart, cool und stark -das deutsche Dreigestirn Aktenkoffer

Ein robuster Aluminium-Aktenkoffer, der mit der dreifachen Zeit von „smart, cool, stark" überall auf der Welt getragen werden kann, geschaffen durch fortschrittliche Technologie, unterstützt durch viele Jahre Forschung und Entwicklung und zahlreiche Erfahrungen, wird hier veröffentlicht.

Dobermann
Ein Aktenkoffer mit Wachsamkeit und Verteidigungsinstinkt

選用對比度強烈的冷色，表現出商務人士沉穩的印象。

Point 使用更深的冷色，能讓人感覺更堅實可靠。

Balance 平衡

Main　　　　Key　Sub　　　Sub

Combination 組合

2 color

3 color

4 color

Palette 調色板

鋁白色	灰銀色	瀟灑灰	堅實藍
強烈藍色調的白色，帶著金屬光澤。	帶來帥氣、威嚴，確實可靠的氣息。	讓人感到信賴，幹練又精明的顏色。	深色海軍藍，令人聯想到強烈的意志。

C	12	R	230		C	35	R	176		C	65	R	100		C	90	R	24
M	2	G	242		M	14	G	201		M	36	G	142		M	80	G	39
Y	5	B	243		Y	12	B	215		Y	31	B	160		Y	70	B	47
K	0	#	e6f2f3		K	0	#	b0c9d7		K	0	#	648ea0		K	50	#	18272f

在劇院聆聽歌劇

Opera theater

悠揚美麗的歌聲，迴盪在莊嚴的空間中。

Sample

以不同色調的棕色與黑色，表現劇院裝飾的厚重感。

Point

以明亮的棕色為強調色，突顯出主色調的嚴謹氣氛。

Balance 平衡

Main Key Key Sub

Combination 組合

2 color

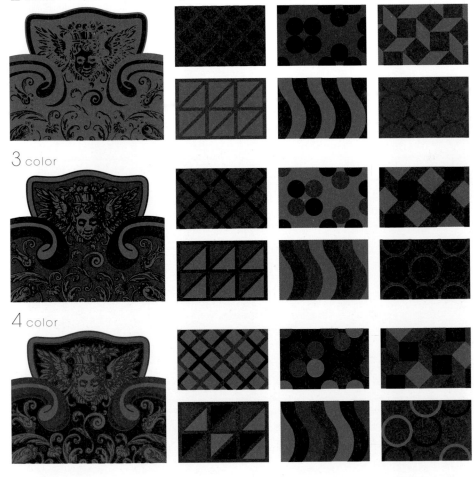

3 color

4 color

Palette 調色板

女高音

明度較高的棕色，為
樂曲增添光彩。

C	42	R	165
M	70	G	97
Y	90	B	51
K	0	# a56133	

女低音

明亮和沉穩氣質的絕
佳平衡。

C	55	R	104
M	80	G	54
Y	100	B	26
K	35	# 68361a	

男高音

深沉的棕色，予人古
典的印象。

C	67	R	69
M	78	G	44
Y	95	B	34
K	50	# 452c18	

男低音

與棕色相輔相成，展
現權威與傳統。

C	0	R	35
M	0	G	24
Y	0	B	21
K	100	# 231815	

萬籟俱寂的瞬間

A moment of silence

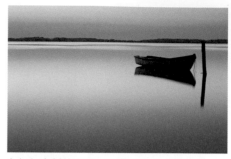

在氣氛寧靜的湖畔，望著水面上波光搖曳。

Sample

以米色為底色，搭配淡橙或紫色，
塑造向晚時分的寧靜氛圍。

Point　讓米色稍微暗一點的話，會帶來
更懷舊的感覺。

Balance 平衡

Main　　　　　　　　　　　　　　Key　Sub　　　Sub

Combination 組合

2 color

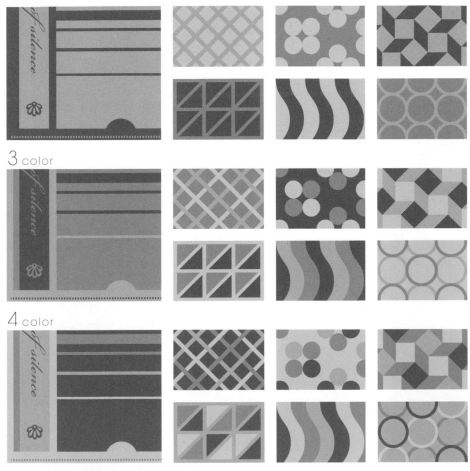

3 color

4 color

Palette 調色板

湖畔

如寂靜湖面般，心情
平靜的時光。

C	68	R	101
M	55	G	112
Y	35	B	138
K	0	# 65708a	

靜謐

沉靜的紫色予人莊嚴
肅穆的印象。

C	27	R	194
M	44	G	155
Y	20	B	172
K	0	# c29bac	

日落

如夕陽西沉時般略帶
孤寂的橙色。

C	8	R	233
M	34	G	184
Y	36	B	157
K	0	# e9b89d	

祕密

高雅的米色，營造出
幽靜的氛圍。

C	13	R	226
M	20	G	208
Y	20	B	198
K	0	# e2d0c6	

Cool 10

街角的古典建築

Classical building

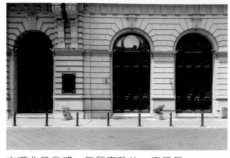

充滿非日常感，氣質高雅的一席風景。

Sample

Menu

Escargots coquille à la bourguignonne

Soupe de poisson

Sole meunière

Pêche Melba

Le confit de canard

Mousse au chocolat

Restaurant Classique

以淺米、黑色搭配金色、銀色，詮釋出高貴而穩重的古典意象。

Point 使用低彩度的金色，整體感覺會更加尊貴。

Balance 平衡

Main　　　　　　　　　　　　　　Key　　Key　　Sub

Combination 組合

2 color

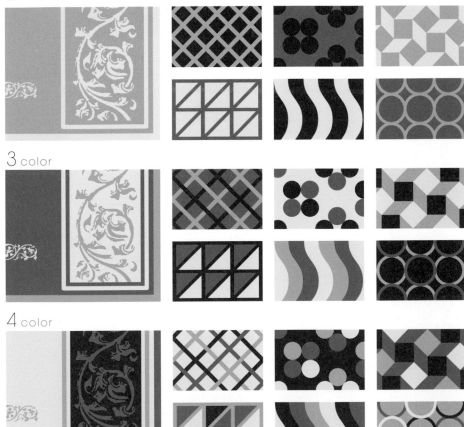

3 color

4 color

Palette 調色板

優雅米

散發出柔和氣質與高
貴氛圍的米色。

C	7	R	240
M	8	G	236
Y	8	B	233
K	0	# f0ece9	

經典金

沉穩的色彩，讓人感
受到傳統氣息。

C	58	R	126
M	55	G	114
Y	66	B	91
K	4	# 7e725b	

經典銀

細緻的銀色，帶著高
貴奢華的氣質。

C	34	R	180
M	25	G	184
Y	16	B	197
K	0	# b4b8c5	

自豪黑

以清廉正直為傲，端
正的黑色。

C	78	R	49
M	65	G	60
Y	67	B	58
K	45	# 313c3a	

Cool

小總結

可試著透過以下幾種方法，帶給對方有個性的感覺吧！

・使用藍色、淺藍色等冷色，帶來清爽感。
・多加運用單色調，能營造出時尚氛圍。
・以灰色為底色，搭配少量色彩，就能擁有
　簡約風格。

請避免使用過多暖色，善用明暗對比，
能達到畫龍點睛的效果。

Rich

華麗的飯店大廳

Hotel lounge

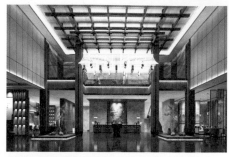

讓人不禁偷偷挺直腰桿，高貴的奢華空間。

Sample

The hotel is designed for a comfortable stay.

IMPERIAL
HOTEL

Deluxe Room
Luxury Room
Suite Room

Relax with a large bed and sofa
that can guarantee a comfortable stay.

以黑色為底色，結合米色系，能給
人高級而洗鍊的印象。

Point 使用略帶黃色調的顏色作為強調
色，增添華麗感。

Balance 平衡

Main Key Key Sub

Combination 組合

2 color

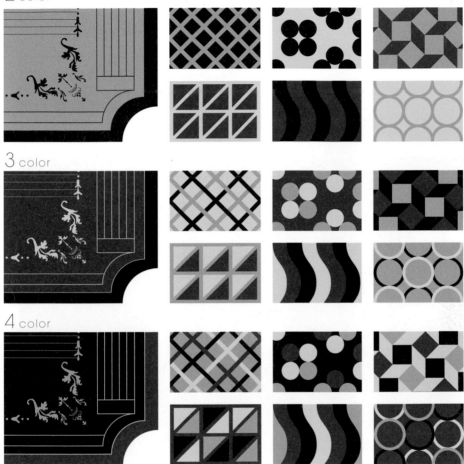

3 color

4 color

Palette 調色板

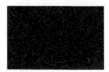

帝國黑

莊嚴雄偉,甚至飄蕩
著淡淡的緊張感。

C	0	R	35
M	0	G	24
Y	0	B	21
K	100	#	231815

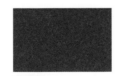

奢華棕

帶來厚重感,同時淡
化黑色的冷硬。

C	62	R	94
M	75	G	62
Y	82	B	47
K	33	#	5e3e2f

頂級金

高貴輕盈,令人驚豔
的萬能色彩。

C	16	R	219
M	35	G	176
Y	54	B	122
K	0	#	dbb07a

優雅灰

濃淡適中,優美典雅
的灰色。

C	12	R	229
M	15	G	218
Y	16	B	211
K	0	#	e5dad3

時尚的夜間泳池

Night pool

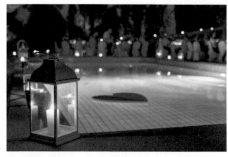

怎麼拍都好看，充滿大人感的池畔時光。

Sample

偏藍的紫色和明亮的黃色形成對比，彷彿夜間閃爍的霓虹燈。

Point　搭配明亮的色調，讓整體配色更有活力。

Balance 平衡

Main　　　　　　　　　　　　　　　Key　　Key　　Sub

Combination 組合

2 color

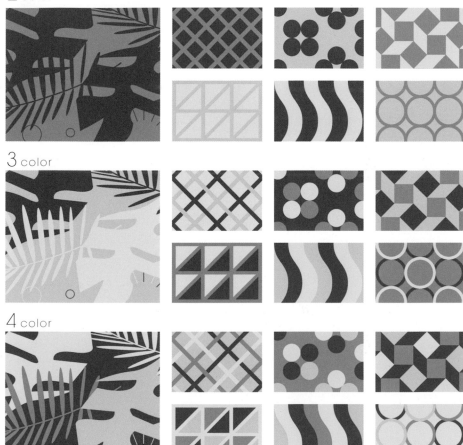

3 color

4 color

Palette 調色板

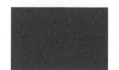

熱帶幻夜

夜色漸深仍喧鬧不已
的仲夏夜之夢。

C	67	R	108
M	72	G	84
Y	6	B	155
K	0	#6c549b	

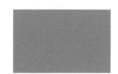

椰子綠

在都市中心，徜徉於
迷人的南國風情。

C	63	R	100
M	17	G	168
Y	48	B	145
K	0	#64a891	

池畔藍

享受充滿情調的空
間，稍作休息。

C	33	R	181
M	4	G	218
Y	12	B	225
K	0	#b5dae1	

雞尾酒黃

微醺時愉悦的心情，
是大人獨有的特權。

C	8	R	242
M	4	G	234
Y	58	B	131
K	0	# f2ea83	

065

閃閃發光的寶石

Sparkling jewelry

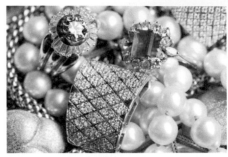

美麗的耀眼光芒，虜獲了人們的心。

Sample

ELEGANT JEWELRY

Types of cuts of Jewels

Round	Marquise	Oval	Asscher
Emerald	Radiant	Pear	Trillion

Cutting is a very important process to bring out the transparency and brilliance of gemstones. Jeweler select and polish the most suitable cut, considering all aspects such as gem type, gemstone shape, hardness, transparency, and scratch position.

淺灰色調和金色的組合，讓人聯想
到高貴珠寶獨特的光彩。

Point 使用明度相近的灰色，能讓金色
的魅力更加突出。

Balance 平衡

Main　　　　　　　　　　　　　　　Key　　Key　　Sub

Combination 組合

2 color

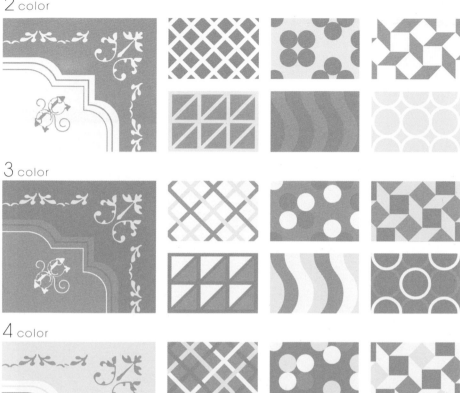

3 color

4 color

Palette 調色板

橄欖金

像橄欖石一般，略帶
藍色調的金色。

C	21	R	188
M	15	G	182
Y	63	B	102
K	17	#	bcb666

閃耀鑽石

至高無上的光輝，象
徵永恆的羈絆。

C	9	R	195
M	7	G	196
Y	5	B	198
K	25	#	c3c4c6

月光石

蘊藏月亮之力，廣受
歡迎的護身符。

C	6	R	243
M	5	G	242
Y	6	B	240
K	0	#	f3f2f0

珍珠白

微微散發出柔和的光
輝，低調而優雅。

C	2	R	251
M	2	G	251
Y	2	B	251
K	0	#	fbfbfb

冬日夜間點燈

Enchanting illuminations

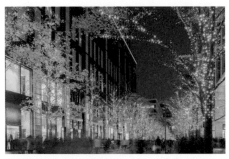

冬季街頭的華麗點燈，令人忘卻了時間。

Sample

以深紺與暖黃互相搭配，表現出夜裡閃爍的燈光。

Point　加上略帶紅色調的橙色，能帶來華麗而夢幻的氣氛。

Balance 平衡

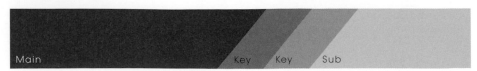

Main　　　　　　　　　　　　　　　Key　Key　Sub

Combination 組合

2 color

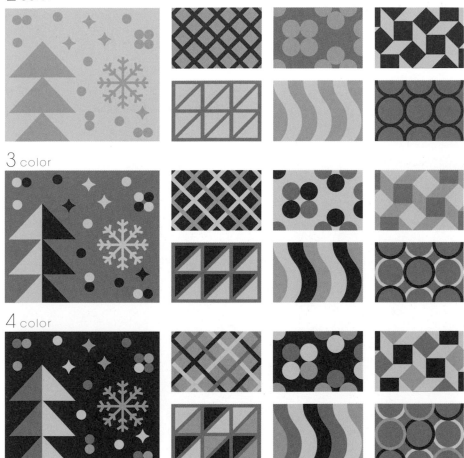

3 color

4 color

Palette 調色板

冬季夜空

燈火輝煌，照亮了墨藍色的夜空。

C	100	R	12
M	89	G	54
Y	49	B	93
K	9	#0c365d	

假日棕

明亮的棕色，營造出屬於冬日的興奮感。

C	12	R	182
M	40	G	134
Y	77	B	55
K	28	#b68637	

閃耀橙

溫暖的橙色光芒，讓心頭湧現幸福。

C	5	R	238
M	40	G	172
Y	64	B	98
K	0	#eeac62	

聖誕黃

充滿心意的黃色，最適合珍貴的日子。

C	3	R	248
M	19	G	211
Y	73	B	85
K	0	#f8d355	

Rich 05

璀璨的水晶吊燈

Sparkle chandelier

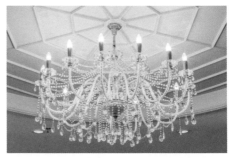

極致奢華、富麗堂皇，同時充滿精緻感。

Sample

Grand Hall
Party Space

It is a large party space that can accommodate up to 150
people (standing style). In addition, the venue is on the
1st floor, so smooth guidance is possible. Please spend a
wonderful time in a large space.

淡色調與莊嚴的金色組合，營造出
優雅華麗的氛圍。

Point　讓綠色明度低一些，可以讓整體
顯得更高雅。

Balance 平衡

Main　　　　　　　　　　　　　　　　Key　Key　Sub

Combination 組合

2 color

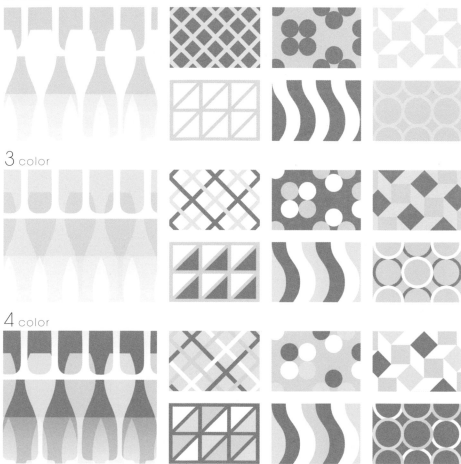

3 color

4 color

Palette 調色板

宮殿金
略帶綠的金黃色，帶來知性與格調。

C	17	R	185
M	24	G	163
Y	65	B	88
K	23	# b9a358	

優雅綠
有氣質的淺綠色，貴氣中帶著高雅。

C	22	R	208
M	5	G	226
Y	19	B	213
K	0	# d0e2d5	

香檳米
清淡溫柔的米色，醞釀出別緻氛圍。

C	6	R	242
M	8	G	236
Y	12	B	226
K	0	# f2ece2	

閃亮白
耀眼的光芒照亮空間，洗鍊的白色。

C	0	R	255
M	0	G	255
Y	0	B	255
K	0	# ffffff	

071

步上大理石階梯

Marble stairs

古典優雅的大理石建築,氣氛莊嚴。

Sample

THE NATIONAL MUSEUM

The National Museum of Art is the largest art museum in the country with a great collection of world's masterpieces.
Every exhibition is aimed to bring connections of art across time and culture.

讓人聯想到大理石的厚重灰色調,
可以表現知性穩重的感覺。

Point 加上略帶紅色的灰色,讓整體的
配色組合留下深刻印象。

Balance 平衡

Main Key Key Sub

Combination 組合

2 color

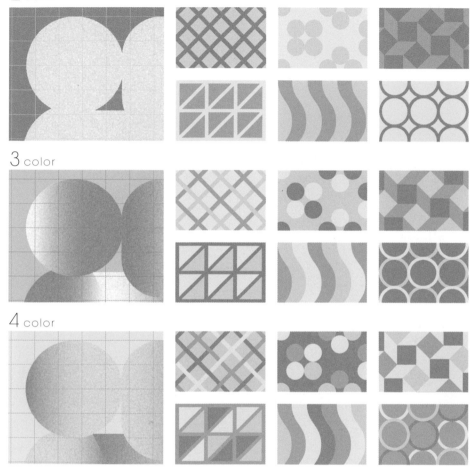

3 color

4 color

Palette 調色板

大理石灰
高貴氣派的深灰，象徵大理石的顏色。

C	26	R	178
M	23	G	173
Y	23	B	169
K	16	#b2ada9	

經典灰
與更深的灰色相搭配時會更有層次。

C	27	R	196
M	24	G	190
Y	25	B	184
K	0	#c4beb8	

拱門灰
以帶著粉紅的獨特灰色作為強調色。

C	9	R	235
M	15	G	221
Y	16	B	211
K	0	#ebddd3	

歐洲白
平靜沉穩的白色，讓整體畫面更輕盈。

C	9	R	236
M	6	G	238
Y	4	B	242
K	0	# eceef2	

Rich 07

神祕的無限鏡室

Mirror room

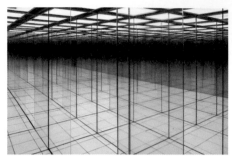

彷彿在異次元空間迷路般，不可思議的心情。

Sample

Mode style

FASHION WEEK

Autumn & Winter

New season wardrobe

偏藍的深綠和明亮黃綠形成對比，
演繹出新潮風格。

Point 在配色中加入帶有強烈黃色的黃
綠色，讓整體更前衛。

Balance 平衡

Main Key Key Sub

Combination 組合

2 color

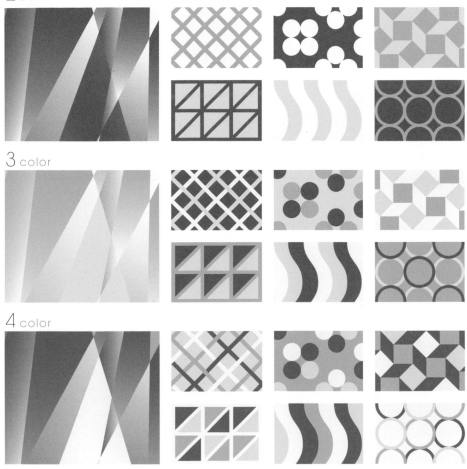

3 color

4 color

Palette 調色板

新潮綠
濃烈鮮豔的綠色，帶
來前衛的時尚氛圍。

C	68	R	58
M	18	G	123
Y	54	B	101
K	35	# 3a7b65	

神秘綠
閃亮的綠色光線，神
祕中帶著華麗。

C	46	R	151
M	6	G	197
Y	55	B	138
K	0	# 97c58a	

聚光燈
能為綠色調為主的空
間注入漸層效果。

C	10	R	237
M	4	G	233
Y	51	B	148
K	0	# ede994	

鏡影白
作為單色調整體設計
中的強調色。

C	4	R	248
M	0	G	250
Y	16	B	226
K	0	# f8fae2	

優雅的午茶時光

Elegant tea cup

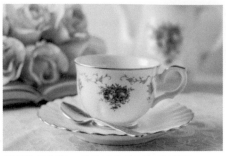

華麗的骨瓷杯，彷彿貴族的下午茶時間。

Sample

在粉紅、白、紅的組合中，加入細膩的金色，營造出高貴氣質。

Point 使用略帶藍色的深紅色，能讓配色更加優雅。

Balance 平衡

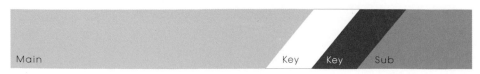

Main | Key | Key | Sub

Combination 組合

2 color

3 color

4 color

Palette 調色板

英國玫瑰

氣質高雅、豔麗迷人
的玫瑰色。

花瓣粉

甜美中帶著成熟，屬
於大人的午茶時間。

古董金

高貴的深金色，可以
讓畫面更聚焦。

陶瓷白

清新的白色，讓人聯
想到純白的陶器。

C	31	R	163
M	86	G	56
Y	44	B	88
K	17	#	a33858

C	1	R	248
M	25	G	208
Y	18	B	198
K	0	#	f8d0c6

C	19	R	183
M	27	G	158
Y	69	B	81
K	22	#	b79e51

C	0	R	255
M	0	G	255
Y	0	B	255
K	0	#	ffffff

感受傳統
日本美學

Traditional Japanese aesthetic

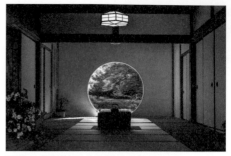

鮮豔與收斂並存，風雅的日式空間。

Sample

在充滿歷史感的深棕中加入靜謐米
色，打造感性的和風世界。

Point　以象徵吉利的紅色作為點綴色，
優雅中帶著傳統氛圍。

Balance 平衡

Combination 組合

2 color

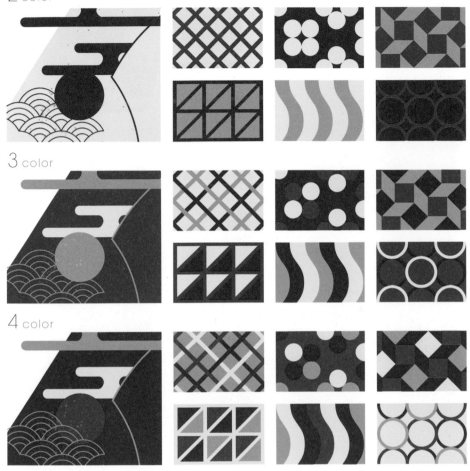

3 color

4 color

Palette 調色板

茶

苦澀而清香，感受傳統的獨特韻味。

C	33	R	66
M	40	G	52
Y	54	B	35
K	78	# 423423	

箔

金光閃閃的色澤，帶來一絲奢華感。

C	12	R	204
M	27	G	172
Y	60	B	102
K	16	# ccac66	

陽

讓明度偏低的整體色調輕柔上揚。

C	1	R	249
M	4	G	238
Y	33	B	185
K	4	# f9eeb9	

紅

貴氣又大方，最適合值得慶祝的好日子。

C	16	R	192
M	85	G	64
Y	89	B	36
K	13	# c04024	

法式餐廳裡的
紀念日

Anniversary at a French restaurant

值得慶祝的日子，就在心愛的法式餐廳度過。

Sample

★ ★ ★

BEST RESTAURANTS
in NEW YORK

Excellent restaurants chosen
by New Yorkers

NEW YORK GOURMAND SOCIETY

以紅酒的深紅或深棕色搭配淺色背景，帶來時尚而別緻的氛圍。

Point　以偏紅的色調統合整體風格，能提升設計的高級感。

Balance 平衡

Main　　　　　　　　　　　　　　　Key　Key　Sub

Combination 組合

2 color

3 color

4 color

Palette 調色板

馬賽棕
散發出紳士氣場的淡雅棕色。

波爾多紅
優質紅酒般濃郁，充滿法式風情的紅色。

香榭麗舍
帶有強烈紅色的灰，與整體相得益彰。

香檳白
乾淨清爽，最適合氣氛優雅的高級餐廳。

C	62	R	95
M	79	G	56
Y	81	B	47
K	33	#	5f382f

C	18	R	186
M	77	G	79
Y	46	B	93
K	15	#	ba4f5d

C	16	R	219
M	24	G	199
Y	20	B	194
K	0	#	dbc7c2

C	6	R	243
M	3	G	245
Y	6	B	242
K	0	#	f3f5f2

Rich 小總結

若想運用色彩營造奢華感，可以試著以能夠襯托主色的顏色，來調整畫面平衡。這麼做通常可以得到絕佳效果，例如：

‧在華麗的色彩中添加金色，能帶來優雅感。
‧在厚重的顏色中加上鮮明的對比色，可以使整體更加平衡，也顯得更有格調。

在挑選顏色時，不妨以金色等能令人聯想到豪華、貴氣的顏色作為關鍵色，一下子就能為畫面帶來高級感！

Food

美味的
水果三明治

Fruit sandwich

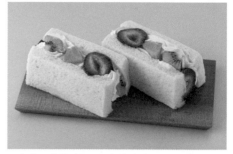

配色像蛋糕般美麗，奢侈的甜點三明治。

Sample

以明亮的綠色為主，搭配鮮豔的配色，表現新鮮水果的色澤。

Point 以略帶黃色的白色為底色，讓整體更溫暖。

Balance 平衡

Main Key Key Sub

Combination 組合

2 color

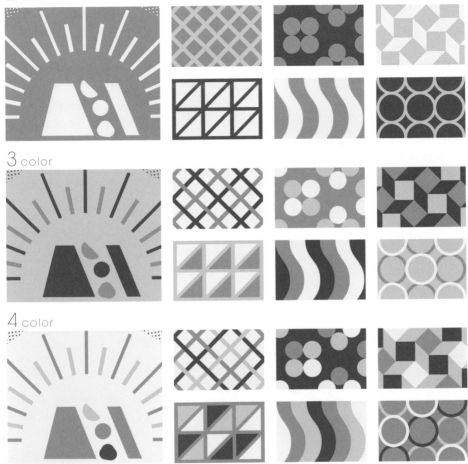

3 color

4 color

Palette 調色板

草莓

紅豔的春季草莓，讓
人垂涎欲滴。

奇異果

彩度較低的綠，是屬
於大人的健康感。

芒果

清爽的黃色，提升
整體活力。

鮮奶油

輕盈柔美，一口咬下
就覺得幸福。

C	0	R	233
M	84	G	74
Y	78	B	52
K	0	# e94a34	

C	47	R	153
M	17	G	177
Y	100	B	31
K	0	# 99b11f	

C	5	R	245
M	20	G	205
Y	100	B	0
K	0	# f5cd00	

C	6	R	244
M	2	G	246
Y	12	B	232
K	0	# f4f6e8	

Food 02

少女心爆發
馬卡龍

Macaroons

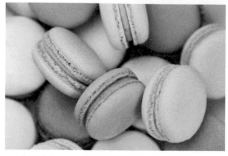

可愛又時尚，最適合拍照打卡的甜點代表。

Sample

LOVELY SWEETS

NEW COLLECTION

以粉紅色搭配明亮的粉彩色調，展
現甜點的俏皮可愛。

Point 加上一些冷色的柔和色彩，營造
充滿夢幻的世界。

Balance 平衡

Main		Key	Key	Sub

Combination 組合

2 color

3 color

4 color

Palette 調色板

覆盆子
特別甜美的粉紅色，
充滿童話風格。

薄荷
溫潤又清涼，是重振
精神的最佳良伴。

柑橘
偏酸的柑橘類做成馬
卡龍也很甜蜜。

香草
香甜的滋味獨特，色
澤也讓人放鬆。

C	0	R	243
M	43	G	174
Y	0	B	204
K	0	#	f3aecc

C	30	R	188
M	0	G	225
Y	15	B	223
K	0	#	bce1df

C	0	R	255
M	8	G	236
Y	46	B	157
K	0	#	ffec9d

C	0	R	255
M	0	G	253
Y	14	B	230
K	0	#	fffde6

繽紛義式冰淇淋

Gelato

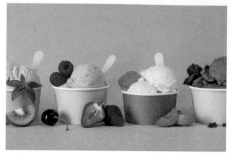

口味眾多，色彩也賞心悅目，同時大飽眼福。

Sample

在歡樂愉快的明亮配色中加上深棕色，讓視覺效果更平衡。

Point　以黃色作為主色調，可以營造出清爽活潑的形象。

Balance 平衡

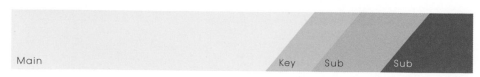

Main

Key　Sub　Sub

Combination 組合

2 color

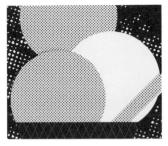

3 color

4 color

Palette 調色板

苦甜巧克力
為整體偏向柔和的色
彩，增添俐落感。

南瓜
溫和的淺橘，可作為
深淺顏色間的橋樑。

香蕉
柔滑細膩的黃，帶來
明亮的心情。

草莓牛奶
甜美的粉紅，是可愛
風格的必備品。

C	43	R	146
M	60	G	102
Y	77	B	64
K	16	#	926640

C	0	R	253
M	20	G	211
Y	73	B	84
K	0	#	fdd354

C	0	R	255
M	3	G	244
Y	47	B	159
K	0	#	fff49f

C	0	R	246
M	35	G	191
Y	0	B	215
K	0	#	f6bfd7

Food 04

剛出爐的
新鮮麵包

Freshly baked bread

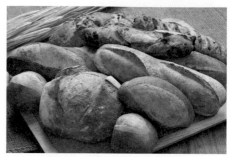

撲鼻的小麥香氣，一聞就覺得肚子餓了。

Sample

以棕色系統一整體配色，帶來熱呼呼麵包般的溫暖意象。

Point　加上略帶紅色的粉棕色，能讓畫面顯得愉悦而不單調。

Balance 平衡

Main　　　　　Key　　Key　　Sub

Combination 組合

2 color

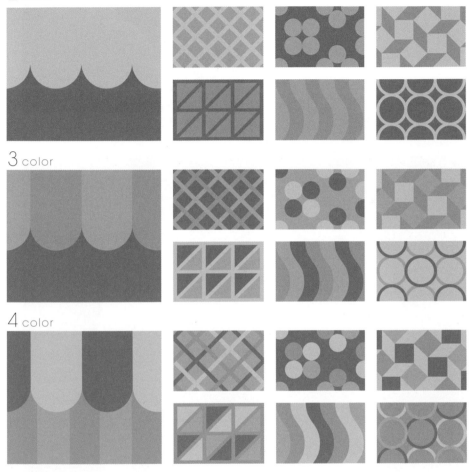

3 color

4 color

Palette 調色板

長棍

香噴噴的棕褐色是刺
激食慾的顏色。

C	25	R	187
M	53	G	127
Y	85	B	51
K	10	# bb7f33	

可頌

以淺棕色表現酥酥脆
脆的多層次口感。

C	16	R	219
M	37	G	171
Y	67	B	95
K	0	# dbab5f	

丹麥麵包

強烈粉色感的棕色，
帶來女性氣質。

C	17	R	215
M	44	G	158
Y	51	B	121
K	0	# d79e79	

奶油

融化奶油般的顏色，
讓整體畫面更柔和。

C	6	R	240
M	22	G	208
Y	39	B	162
K	0	# f0d0a2	

握壽司名揚國際

Sushi

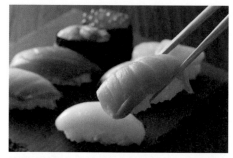

具代表性的日本料理，品嚐魚鮮的甘甜風味。

Sample

SUSHI
SAKURA

We serve traditional Japanese Sushi.
Please enjoy our
authentic delicious flavors.

● Menu ●

Tuna	Sea bream	Tamago
Lean tuna	Sardine	Mackerel
Salmon	Squid	etc.

在黑與白的簡約組合中加上朱紅，
就能打造出日式傳統風格。

Point 以黑色作為底色，搭配令人感到
靜謐沉穩的和風花紋。

Balance 平衡

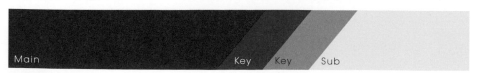

Main　　　　　　　　　　　　　　　Key　Key　Sub

Combination 組合

2 color

3 color

4 color

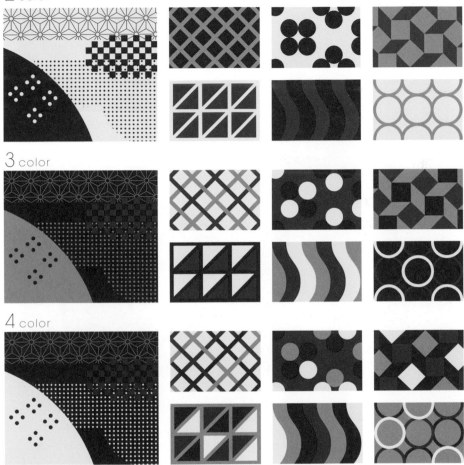

Palette 調色板

海苔黑

深邃醇厚的黑色，散
發出內斂的奢華感。

C	27	R	63
M	28	G	55
Y	41	B	43
K	82	# 3f372b	

鮪魚紅

以黑紅雙色，營造出
華麗的和風配色。

C	0	R	192
M	88	G	48
Y	59	B	62
K	25	# c0303e	

鮭魚橘

沉靜溫和的橘色，讓
整體更細緻。

C	1	R	242
M	49	G	155
Y	66	B	88
K	0	# f29b58	

烏賊白

明度較低的白象徵恭
謹謙和的日本印象。

C	3	R	248
M	9	G	237
Y	10	B	229
K	0	# f8ede5	

剛採收的
夏季蔬菜

Fresh summer vegetables

新鮮多汁！妝點夏天、五顏六色的蔬菜。

Sample

IT'S TIME FOR THE ANNUAL SUMMER MARCHE!
FRESH VEGETABLES/HOMEMADE BREAD/LUNCH BOX
● AT CENTRAL PARK LAWN AREA ● ADMISSION FREE

8/6 · 8/7
10:00 — 17:00

SUMMER MARCHE

彷彿新鮮蔬菜般鮮豔的配色，帶來
生動活潑的氣息。

Point

即便是顏色強烈的組合，只要以
米色為底色，就能打造統一感。

Balance 平衡

Main　　　　　　　　　　　Key　　Sub　　　　Sub

Combination 組合

2 color

3 color

4 color

Palette 調色板

番茄
鮮豔的果肉是最適合夏季的元氣色彩。

小黃瓜
紅色和綠色的組合,彼此相得益彰。

萵苣
健康、新鮮又清爽的生菜綠色。

購物袋
以柔和色調將鮮明的色彩收攏起來。

C	13	R	213
M	91	G	54
Y	94	B	32
K	0	#	d53620

C	87	R	0
M	21	G	138
Y	100	B	60
K	5	#	008a3c

C	37	R	179
M	0	G	208
Y	100	B	0
K	0	#	b3d000

C	1	R	243
M	13	G	220
Y	33	B	175
K	6	#	f3dcaf

鬆鬆軟軟的蛋料理

Fluffy omelet

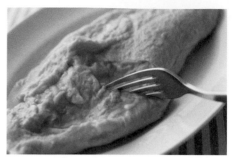

看起來蓬鬆柔軟，入口即化的半熟歐姆蛋。

Sample

黃色系配色讓人聯想到融化般的口感，視覺效果也相當柔和。

Point 加上灰色，可以讓整體配色有焦點，畫面也更平衡。

Balance 平衡

Main Key Key Sub

Combination 組合

2 color

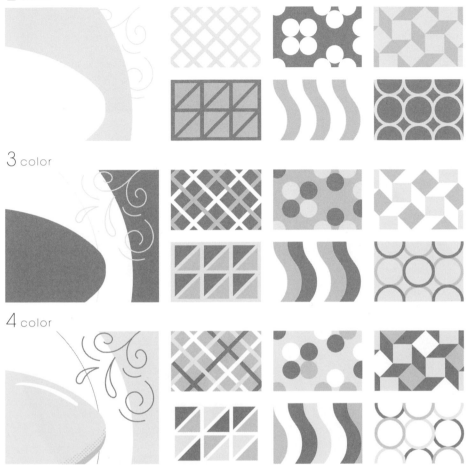

3 color

4 color

Palette 調色板

西式餐具

刀叉的淺灰色讓明
亮色更加優雅。

滑嫩雞蛋

彷彿重現蛋黃濃郁
醇厚的香氣。

鬆軟雞蛋

輕柔溫和、不過於濃
烈的黃色。

奶油白醬

配上黃色，就是令人
感到幸福的餐桌。

C	0	R	172
M	3	G	170
Y	1	B	171
K	44	#	acaaab

C	3	R	248
M	19	G	211
Y	71	B	90
K	0	#	f8d35a

C	3	R	252
M	4	G	238
Y	59	B	128
K	0	#	fcee80

C	0	R	255
M	1	G	253
Y	8	B	241
K	0	#	fffdf1

097

Food 08

秋日必嚐蒙布朗

Mont Blanc

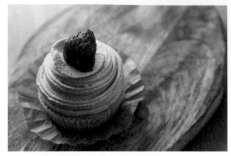

甜度適中、魅力十足的秋季甜點之王。

以糖漬栗子的深咖啡色為主配色，
勾起秋天的食慾。

Point 　將整體統一成偏紅的色調，能在
華麗中注入沉穩感覺。

Balance 平衡

Main　　　　　　　　　　　　　　　　　　Key　　Key　　Sub

Combination 組合

2 color

3 color

4 color

Palette 調色板

栗子
在單一棕色調中擔任強調色的深色。

栗子果凍
充滿秋日氣息又不沉重，最剛好的棕。

栗子奶油
營造出老派氛圍，色調柔和的棕色。

栗子慕斯
可以降低暗色調沉重感的纖細色彩。

C	59	R	95
M	77	G	56
Y	86	B	39
K	37	# 5f3827	

C	34	R	181
M	54	G	130
Y	65	B	92
K	0	# b5825c	

C	17	R	217
M	31	G	184
Y	37	B	157
K	0	# d9b89d	

C	2	R	249
M	14	G	228
Y	15	B	215
K	0	# f9e4d7	

Food 09

悠閒海景咖啡廳

Ocean view cafe

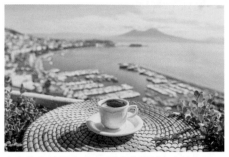

坐在靠海的露台上，可以感受到涼爽的海風。

Sample

以藍色和白色兩種色調進行組合，
打造微風輕拂的颯爽感。

Point 以淺米色作為點綴色，讓整體氛
圍更平靜舒適。

Balance 平衡

| Main | | Key | Sub | Sub |

Combination 組合

2 color

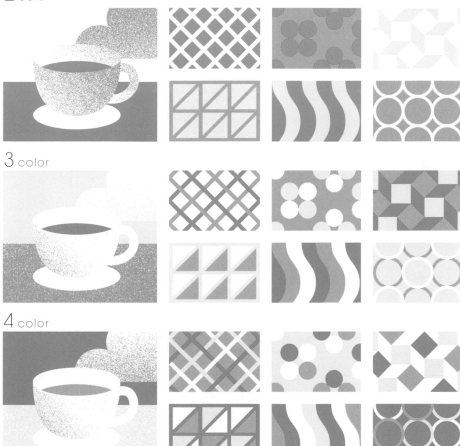

3 color

4 color

Palette 調色板

咖啡歐蕾棕

在清爽的配色中,格
外突出的牛奶棕。

C	15	R	222
M	29	G	187
Y	54	B	126
K	0		#debb7e

海洋藍

清爽俐落,帶來晴天
大海的爽快感。

C	77	R	0
M	5	G	173
Y	0	B	233
K	0		#00ade9

蘇打藍

令人聯想到汽水與氣
泡、透明感的藍。

C	16	R	221
M	0	G	241
Y	0	B	252
K	0		#ddf1fc

冰晶白

能與藍色相輔相成,
讓整體畫面更清爽。

C	0	R	255
M	0	G	255
Y	0	B	255
K	0		#ffffff

高級的純銀餐具

Silverware

細心收藏的餐具擦得亮晶晶的，散發光澤。

Sample

RESTAURANT

LEGRAND

Lunch time　11:00 − 15:00
Dinner time　17:00 − 22:00

中性色組成的單色調，以偏黃的灰
作為底色，氣氛柔和優雅。

Point　以白色進行細部的裝飾，可以強
調精緻高雅的氛圍。

Balance 平衡

Main　　　　　　　　　　　　　　　　　　　Key　Key　Sub

Combination 組合

2 color

3 color

4 color

Palette 調色板

金屬灰
具重量感的灰色，傳遞奢華氣息。

銀器灰
充滿高級質感，純粹鮮明的灰色。

桌巾白
淡雅柔和的白，中和灰色的冷硬感。

晚宴白
在這組配色中不妨以白色為重要配角。

C	64	R	111
M	57	G	108
Y	56	B	104
K	4	#	6f6c68

C	23	R	205
M	22	G	197
Y	24	B	188
K	0	#	cdc5bc

C	6	R	243
M	7	G	237
Y	14	B	223
K	0	#	f3eddf

C	0	R	255
M	0	G	255
Y	0	B	255
K	0	#	ffffff

103

Food 小總結

與食物相關的配色，不妨從「概念」或「場景」出發吧！如此一來，就更能決定什麼是最適合的色調。例如：

· 若要搭配甜點，不妨選擇可愛的粉彩色。
· 想呈現高級餐廳或咖啡店？找出適合地點氛圍的色調。
· 正統道地的食物，就選擇符合形象的顏色。

當使用的顏色或色調上偏冷色時，可以搭配能刺激食慾、色調偏淺的暖色統整全體配色，如此一來，就能讓效果更上一層樓。

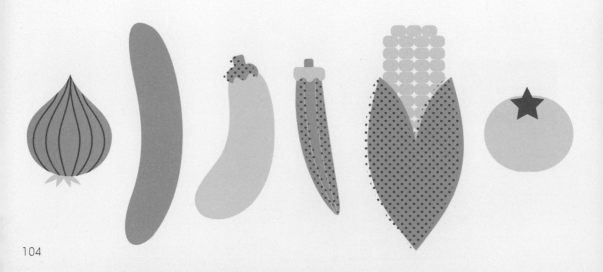

Fashion & Beauty

美式休閒時尚

American casual fashion

單寧牛仔褲的藍色，最能代表美式悠閒風格。

<u>Sample</u>

以深藍色與紅色或棕色相搭配，呈現美好的舊時代美國。

<u>Point</u> 隨著深藍色的比例增加，能更強調出美式休閒氛圍。

<u>Balance</u> 平衡

Main Key Key Sub

Combination 組合

2 color

3 color

4 color

Palette 調色板

單寧藍

牛仔布經典色，休閒風也能很別緻。

C	92	R	24
M	73	G	73
Y	25	B	128
K	8	# 184980	

美式紅

野心勃勃、熱情又狂野的紅色。

C	22	R	197
M	96	G	35
Y	55	B	79
K	0	# c5234f	

西部棕

讓人聯想到牛仔，粗獷隨興的棕色。

C	38	R	173
M	55	G	126
Y	70	B	84
K	0	# ad7e54	

皮革白

像久經使用的溫潤皮革般，柔和的白色。

C	18	R	216
M	23	G	198
Y	30	B	177
K	0	# d8c6b1	

法式海軍風穿搭

French marine style

以藍色和白色的條紋，營造出清涼的海洋感。

Sample

MARINE
SEASIDE RESTAURANT
SEAFOOD·OYSTERS·LOBSTER·COCTAILS

白色與深藍條紋配上紅色是標準配色，結合柔和色，感覺更成熟。

Point 　增加白色系的比例，能給人更加清爽的印象。

Balance 平衡

Main　　　　　　　　　　　　　　　Key　　Key　　Sub

Combination 組合

2 color

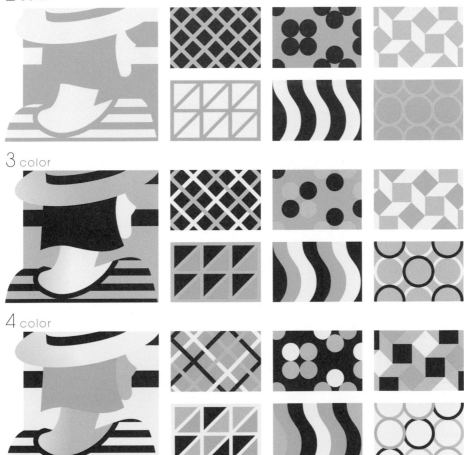

3 color

4 color

Palette 調色板

大海藍

讓人聯想起蔚藍大
海的深邃藍色。

C	93	R	38
M	85	G	59
Y	25	B	122
K	5	# 263b7a	

煙燻藍

象徵大海淺灘礁岩，
清爽的淺藍色。

C	45	R	151
M	17	G	187
Y	20	B	197
K	0	# 97bbc5	

沙灘米

代表沙灘的米色是低
調而樸素的色彩。

C	8	R	236
M	23	G	204
Y	38	B	163
K	0	#eccca3	

水手白

在一片蔚藍景色中特
別醒目的白。

C	6	R	243
M	6	G	240
Y	6	B	239
K	0	# f3f0ef	

春色細高跟鞋

Spring-colored stiletto heels

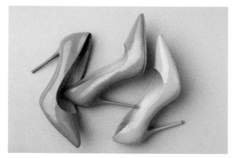

讓步履更輕盈、心情也變好的美麗高跟鞋。

Sample

GOOD HEELS TAKE YOU GOOD PLACES SPRING COLLECTION

黃色和淡藍色的組合，給人一種清新春天的氣息。

Point　再加入深棕色，可以讓整體配色更加俐落。

Balance 平衡

Main　　　　　　　　　　Key　Sub　　　Sub

Combination 組合

2 color

3 color

4 color

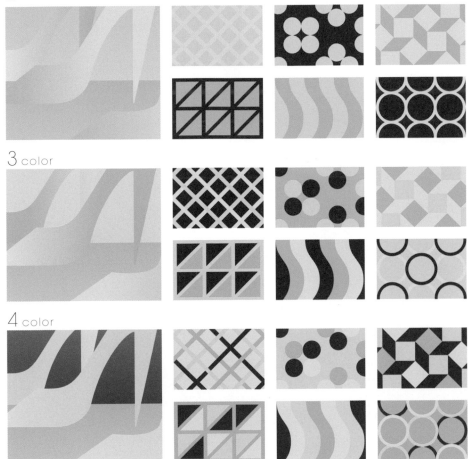

Palette 調色板

裸色

將色調柔美的高跟
鞋襯托得更好看。

C	5	R	243
M	13	G	228
Y	15	B	215
K	0	# f3e4d7	

陽光黃

用柔和的黃，表現
春天特有的陽光。

C	0	R	255
M	15	G	219
Y	76	B	76
K	0	# ffdb4c	

薄荷藍

清爽的粉彩色系是迎
接春天的完美選擇。

C	54	R	120
M	4	G	195
Y	23	B	201
K	0	# 78c3c9	

深棕色

濃重的棕色調，為柔
和的設計增添風味。

C	50	R	98
M	75	G	53
Y	75	B	42
K	46	# 62352a	

雨天專用的雨靴

Rain boots on a rainy day

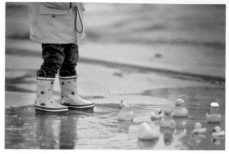

鮮豔明亮的黃色，讓人在雨天心情愉悅。

Sample

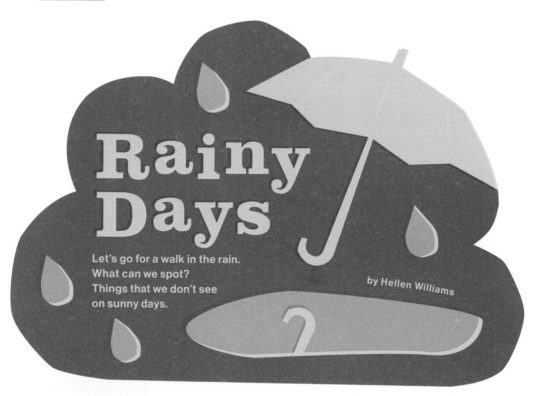

Rainy Days

Let's go for a walk in the rain.
What can we spot?
Things that we don't see
on sunny days.

by Hellen Williams

以充滿活力的亮黃作為藍色的點綴色，讓沉悶雨天也有好心情。

Point

使用鮮豔的色彩，將憂鬱的下雨天轉換成輕快氛圍。

Balance 平衡

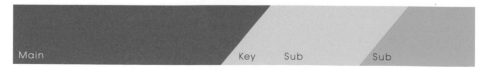

Main Key Sub Sub

Combination 組合

2 color

3 color

4 color

Palette 調色板

鈷藍

鮮豔的藍，最適合
傳遞雨天的清涼。

水窪藍

彷彿能聽見水花啪
嗒濺起的輕盈藍。

小鴨黃

在心情沉悶的日子帶
來活力的黃色。

多雲灰

灰色是營造空氣中潮
濕感的最佳選擇。

C	80	R	57
M	55	G	106
Y	12	B	166
K	0	# 396aa6	

C	63	R	83
M	7	G	183
Y	12	B	216
K	0	# 53b7d8	

C	2	R	252
M	13	G	221
Y	85	B	43
K	0	# fcdd2b	

C	15	R	223
M	12	G	222
Y	10	B	224
K	0	# afdee0	

穿浴衣
去夏日祭典

Summer festival in yukata

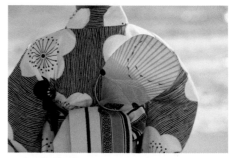

盼望已久的夏天來臨,開心地去參加祭典吧。

Sample

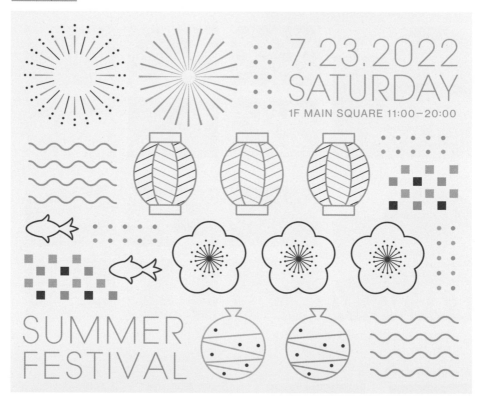

在清涼的藍中加入素雅的紅和黃,
表現日本祭典的優雅與熱鬧。

Point　將所有顏色都以線條表現時,可以讓整體設計更顯清爽。

Balance 平衡

Main　　　　　　　　　　　　　　　　　　　　　Key　　Key　　Sub

114

Combination 組合

2 color

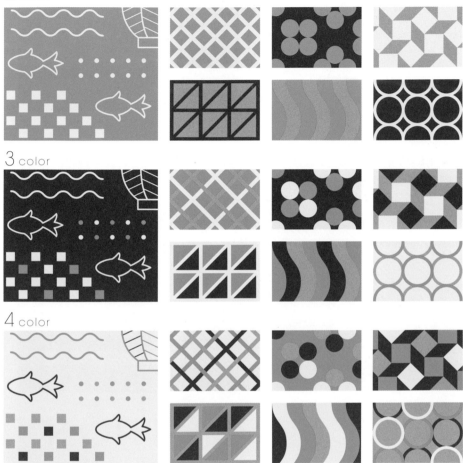

3 color

4 color

Palette 調色板

金魚

輕靈游動，小巧可
愛的夏季風物詩。

C	27	R	190
M	90	G	57
Y	70	B	66
K	0		#be3942

藍色夏威夷

往刨冰上淋了滿滿
的藍色糖漿。

C	68	R	72
M	20	G	163
Y	12	B	203
K	0		#48a3cb

竹蜻蜓

古樸的淺棕，是營造
日式風格的要角。

C	13	R	226
M	30	G	186
Y	59	B	115
K	0		#e2ba73

棉花糖

甜蜜蜜、軟呼呼，純
淨而明亮的白色。

C	5	R	245
M	3	G	247
Y	3	B	247
K	0		#f5f7f7

115

英倫風的秋日

Preppy fall fashion

秋天即將到來，為衣櫃增添一些格紋單品吧！

Sample

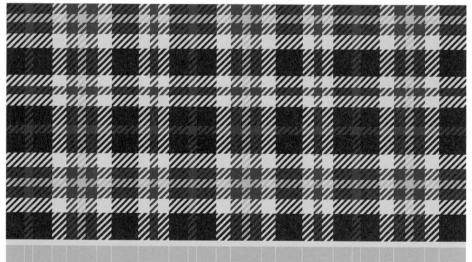

AUTUMN FASHION

TRENDS & MUST-HAVE ITEMS

The autumn is the most fashion-friendly season of the year. Cool enough to layer with a jacket, and warm enough to show a bit of skin. Here are the autumn fashion trends you need to know about and where to shop the key pieces of the season.

沉靜的黃與棕令人聯想到秋日樹葉和果實，是秋裝的經典用色。

Point

加上色澤較鮮豔的棕色可以降低樸素感，給人時尚的印象。

Balance 平衡

Main　　　　　　　　　　　　Key　　Key　　Sub

Combination 組合

2 color

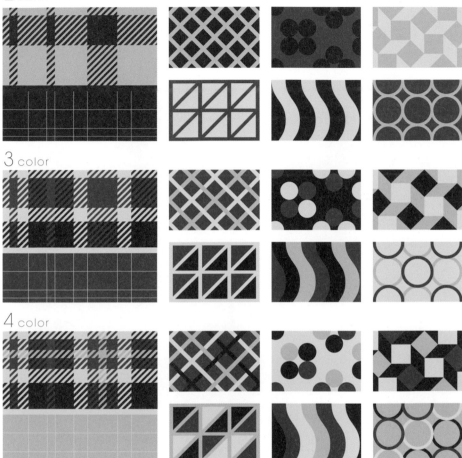

3 color

4 color

Palette 調色板

深棕色

深沉的色調，帶來
極具品味的感覺。

種實棕

棕褐色，代表秋日
的種子與果實。

銀杏黃

溫暖又充滿品味的
黃，與種實棕相襯。

奶油白

和強烈色彩搭配時，
能讓整體更柔和。

C	62	R	76
M	77	G	45
Y	80	B	36
K	50	# 4c2d24	

C	45	R	147
M	82	G	68
Y	95	B	40
K	12	# 934428	

C	6	R	240
M	26	G	197
Y	65	B	103
K	0	# f0c567	

C	10	R	234
M	13	G	223
Y	20	B	206
K	0	#eadfce	

冬季專屬
白色時尚

Winter white fashion

周圍景色和吐出氣息都是白色的寒冷冬日。

Sample

happy winter
SALE
EVERYTHING UP TO 50% OFF

不可或缺的純白和冷色搭配上淡淡
的暖色，能帶來溫暖氣氛。

Point　白色以外統一使用低彩度的顏
色，讓整體更柔和沉靜。

Balance 平衡

Main　　　　　　　　　　　　　　Key　Sub　　　Sub

Combination 組合

2 color

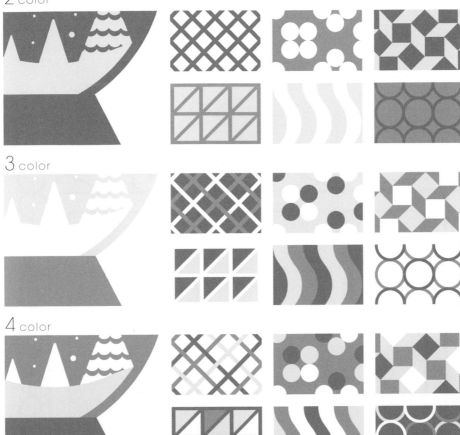

3 color

4 color

Palette 調色板

冰晶棕
讓人聯想到冬日大
地的自然淺棕。

煙燻藍
像嚴冬的天空般低
調不張揚的藍。

自然白
恬靜沉穩的白色，
充滿溫柔的氣息。

新雪白
剛剛下過新雪的早晨
般純粹的白。

C	35	R	178
M	42	G	153
Y	30	B	158
K	0	# b2999e	

C	38	R	170
M	25	G	181
Y	12	B	203
K	0	#aab5cb	

C	3	R	249
M	7	G	241
Y	9	B	233
K	0	# f9f1e9	

C	0	R	255
M	0	G	255
Y	0	B	255
K	0	# ffffff	

119

女子的
粉紅指甲油

Pink nail polish

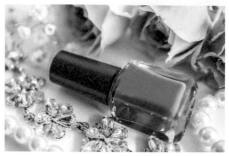

購入美麗的指甲油新色，內心無比雀躍。

Sample

Twinkle

Beauty starts from the fingertips.

NAIL SALON

HOURS m & t : closed | w. th. fri. sa. su : 11 to 20
BOOKING 02-7335-0760 | twinkle_nail@mail.co

輕盈又甜美的粉紅色系配色，同時
流露春日氣息和滿滿女人味。

Point
使用深紅色作為點綴色，給人不
會太過外放的優雅印象。

Balance 平衡

Main Key Key Sub

Combination 組合

2 color

3 color

4 color

Palette 調色板

激情紅

令人感受到情緒高昂
的熱情大紅色。

C	24	R	189
M	95	G	41
Y	90	B	40
K	5	# bd2928	

時尚粉

令人眼睛一亮，適合
當點綴色。

C	0	R	236
M	65	G	122
Y	7	B	165
K	0	# ec7aa5	

春天粉

略微低調的粉紅色，
依舊存在感十足。

C	3	R	244
M	24	G	210
Y	10	B	213
K	0	# f4d2d5	

純真粉

相當接近白色的柔和
粉，氣質細膩。

C	2	R	249
M	13	G	231
Y	8	B	228
K	0	# f9e7e4	

121

用新唇膏
犒賞自己

Treating myself with a new lipstick

在特別的日子，買下憧憬已久的品牌唇膏。

Sample

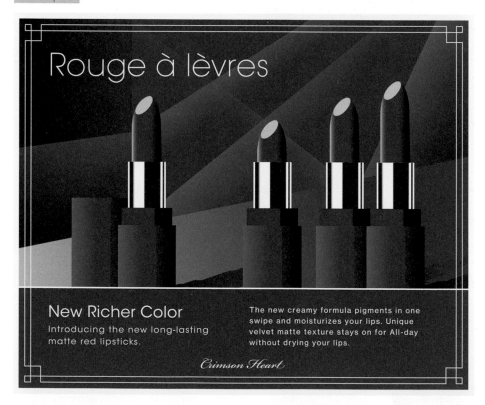

以高雅的紅色為主進行配色，襯托
出鮮明而柔美的女性氣質。

Point　紅、黑、白的強烈對比，能讓畫
面產生高級感。

Balance 平衡

Main　　　　　　　　　　　　　　　Key　　Key　　Sub

Combination 組合

2 color

3 color

4 color

Palette 調色板

優雅黑

優雅高貴，能提升整體形象的黑色。

緋紅色

散發出氣質與自信的都會紅。

甜蜜粉

以可愛的粉紅色，柔化鮮豔色彩的強烈。

光澤白

氛圍溫和、又能表現光澤感的萬能色。

C	0	R	35
M	0	G	24
Y	0	B	21
K	100	#	231815

C	32	R	181
M	100	G	27
Y	75	B	58
K	0	#	b51b3a

C	2	R	245
M	29	G	201
Y	8	B	210
K	0	#	f5c9d2

C	0	R	255
M	4	G	248
Y	13	B	229
K	0	#	fff8e5

珍貴的按摩時間

Skin care time

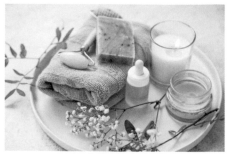

同時滋潤肌膚和心靈，為自己充電的美好時光。

Sample

Glycolic Acid 7%
Toning Solution
pH -3.6

Citrus

Moisturizing Toner

Lemon
Wild Orange
Jojoba Oil
Tea Tree
Aloe Vera

Exfoliates to reduce the look of pores
& uneven texture. Recommended for
dry to normal skin type.

240 mL

INGREDIENTS:
Aqua (Water), Glycolic Acid, Rosa damascena flower water, Centaurea cyanus flow-
er water, Aloe Barbadensis Leaf Water, Propanediol, Glycerin, Triethanolamine, Ami-
nomethyl Propanol, Panax Ginseng Root Extract, Histidine, Citric Acid.

Use daily in the morning and at night, as the first step of your skin care routine.
Apply serum and moisturizer after.

www.afterbathcare.com Follow us on IG @afterbath made in Australia

淡綠色和黃色的組合，能帶來煥然
一新的清爽感受。

Point 整體選用偏藍的配色，可以打造
出潔淨放鬆的氣氛。

Balance 平衡

Main Key Key Sub

Combination 組合

2 color

3 color

4 color

Palette 調色板

薄荷綠

色調柔和、略帶藍色的淡綠色。

C	57	R	115
M	10	G	183
Y	36	B	172
K	0	#73b7ac	

檸檬黃

彷彿能聞到柑橘類清新香氣的清爽黃。

C	7	R	242
M	15	G	215
Y	69	B	98
K	0	# f2d762	

荷荷芭綠

低彩度的淺綠，非常適合療癒時光。

C	28	R	195
M	9	G	213
Y	30	B	188
K	0	#c3d5bc	

蠟燭綠

令人舒緩的乳白色，帶來放鬆的感覺。

C	12	R	230
M	5	G	236
Y	10	B	231
K	0	#e6ece7	

Fashion & Beauty

針對美容、時尚的配色選擇，建議大家可以根據「類型」和「場合」著手。舉例來說：

· 若是相對休閒的氛圍，就選擇明亮的色調。

· 想營造奢華高級的氛圍，可以用深色調。

· 春天和秋天使用暖色系；夏天和冬天挑選冷色系，就能輕鬆營造季節感。

除此之外，只要在顏色或色調上做點變化，就能讓配色不顯單調，時尚感大幅提升。

Landscape

都會的摩天大樓

Skyscraper

鱗次櫛比的摩天大樓，彷彿直達天際。

Sample

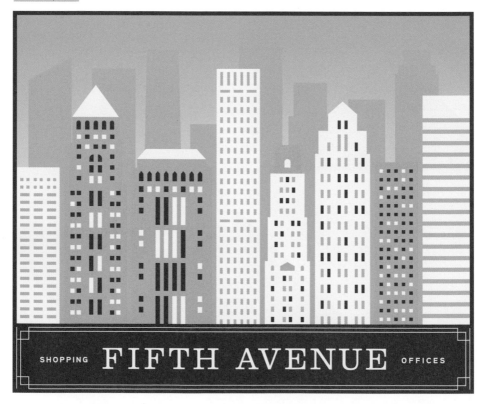

用海軍藍將不同色調的低彩度統整
起來，營造出都會流行感。

Point　只要增加冷色的比例，就能強調
知性的氛圍。

Balance 平衡

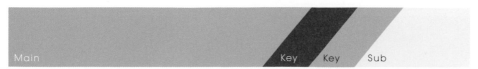

Main　　　　　　　　　　　　　　　　　Key　　Key　　Sub

Combination 組合

2 color

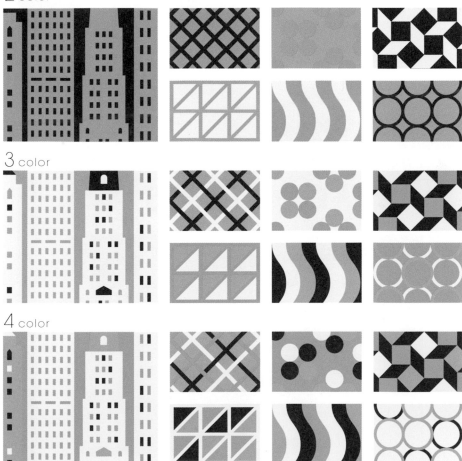

3 color

4 color

Palette 調色板

城市海軍藍

去除甜美元素，知性
時尚的深藍色。

C	85	R	50
M	75	G	63
Y	55	B	82
K	25	# 323f52	

磚牆米

為冰冷城市增添慵懶
生活氣息。

C	13	R	224
M	32	G	185
Y	37	B	157
K	0	#e0b99d	

大都會藍

適合人潮熙來攘往的
大城市的灰藍。

C	40	R	165
M	24	G	181
Y	15	B	199
K	0	#a5b5c7	

瓷磚白

降低亮度的白色，氣
派中不失沉穩。

C	0	R	254
M	7	G	243
Y	11	B	230
K	0	# fef3e6	

Landscape 02

南國島嶼度假日

Vacation on an island

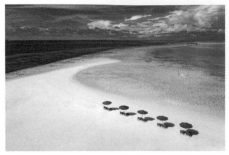

藍色大海、白色沙灘，享受悠閒度假時光。

Sample

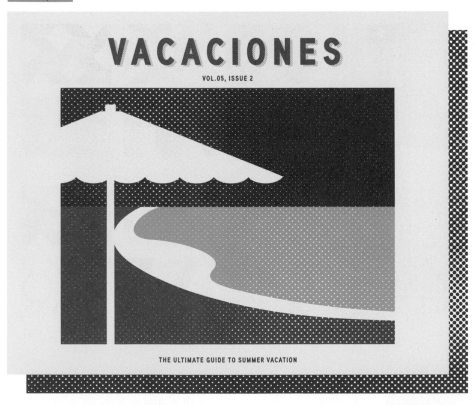

VACACIONES

VOL.05, ISSUE 2

THE ULTIMATE GUIDE TO SUMMER VACATION

代表天空和大海的鮮明藍色搭配亮
粉紅，傳遞四季如夏的活力。

Point

巧妙地運用白色調整整體平衡，
打造出清爽暢快的意象。

Balance 平衡

Main Key Key Sub

Combination 組合

2 color

3 color

4 color

Palette 調色板

熱帶藍

受南國的大海與天空深深吸引。

海洋藍

珊瑚礁的淺灘，色彩豔麗而清涼。

夏威夷粉

扶桑花的明亮粉紅，既少女又充滿力量。

細沙白

能減緩前面三種鮮豔色彩的強烈感。

C	90	R	19
M	66	G	87
Y	10	B	157
K	0	# 13579d	

C	65	R	77
M	10	G	178
Y	15	B	208
K	0	#4db2d0	

C	10	R	220
M	68	G	111
Y	0	B	167
K	0	# dc6fa7	

C	5	R	245
M	7	G	239
Y	10	B	231
K	0	# f5efe7	

晴空下的向日葵

Sunflower field under blue sky

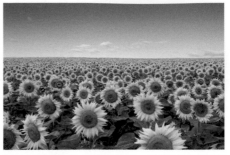

從藍天與盛開的向日葵花田，感受到夏天到來。

Sample

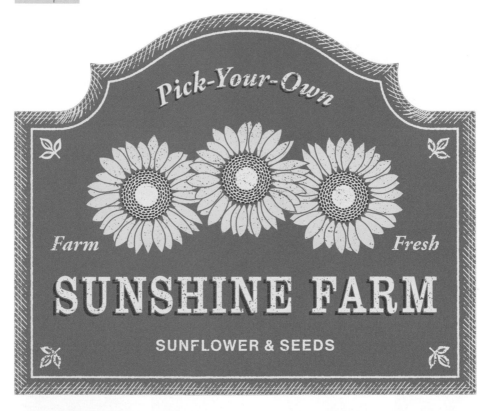

像太陽般閃耀又活潑的向日葵，適合以黃與藍搭配表現。

Point　以藍色作為主色調，能突顯出夏日的氣息。

Balance 平衡

Main　　　　　　　　　　　　　　　　　　Key　Key　Sub

Combination 組合

2 color

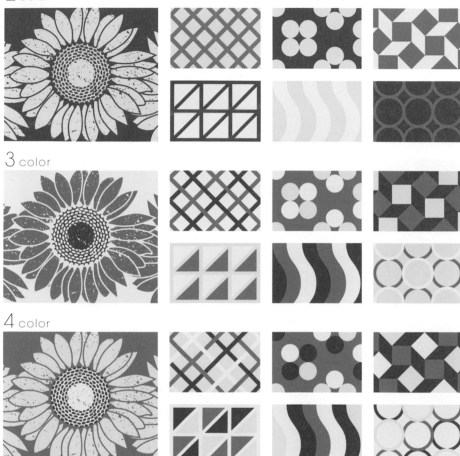

3 color

4 color

Palette 調色板

大地

像土地般強大而有
力量，充滿溫暖。

C	37	R	180
M	77	G	86
Y	100	B	33
K	0	# b45621	

青空

開闊的夏日天空，
帶來滿滿能量。

C	70	R	75
M	33	G	144
Y	5	B	199
K	0	# 4b90c7	

向日葵

總是迎向陽光綻放，
飽含生命力的顏色。

C	10	R	238
M	9	G	221
Y	85	B	49
K	0	#eedd31	

積雨雲

象徵夏天澎鬆立體的
雲朵，清新的灰白。

C	7	R	240
M	6	G	239
Y	4	B	242
K	0	# f0eff2	

133

Landscape 04

向流星雨
許下心願

Make a wish on shooting stars.

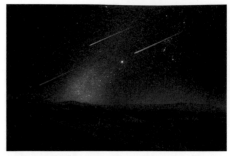

劃破夜空的閃耀流星，是幸運的象徵。

Sample

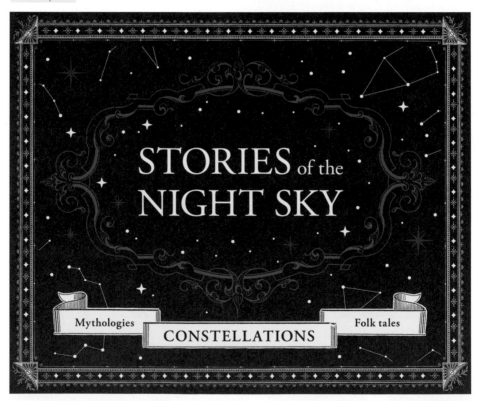

以濃重的深藍色營造深邃感，讓人
聯想起繁星閃爍的神祕夜空。

Point　加入藍色和紫色作為點綴色，能
更增強奇幻的氛圍。

Balance 平衡

Main　　　　　　　　　　　　　　　　　Key　　Key　　Sub

Combination 組合

2 color

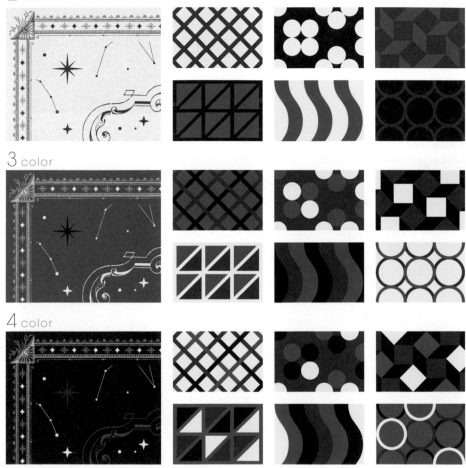

3 color

4 color

Palette 調色板

宇宙

深海軍藍，彷彿浩
瀚神祕的宇宙。

C	90	R	3
M	70	G	39
Y	50	B	57
K	60	# 032739	

夜空

令人想許下願望的靜
謐群青色夜空。

C	80	R	56
M	55	G	105
Y	10	B	166
K	3	# 3869a6	

星光

從遙遠宇宙穿越時空
抵達的夢幻光芒。

C	72	R	96
M	75	G	78
Y	8	B	150
K	0	# 604e96	

流星

將瞬間的閃亮，深深
刻印在腦海裡。

C	7	R	241
M	3	G	245
Y	2	B	249
K	0	# f1f5f9	

漫天楓紅的季節

Fall foliage

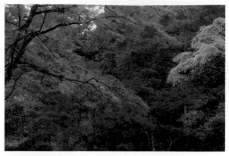

層層疊疊的紅葉，交織成漸層的織錦畫。

Sample

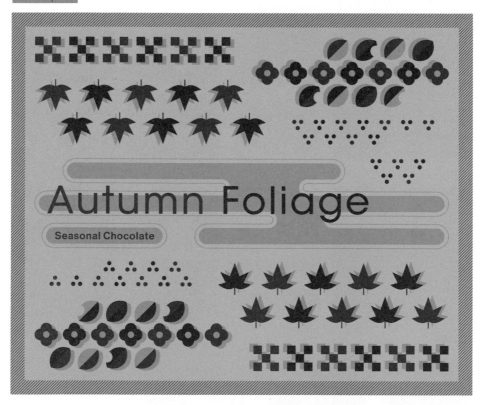

只要在色調上做出變化，沉穩的暖色也能帶來愉快的氣氛。

Point 使用暖色系來統合色調，讓人聯想到溫和舒適的季節。

Balance 平衡

Main　　　　　　　　　　Key　Key　Sub

Combination 組合

2 color

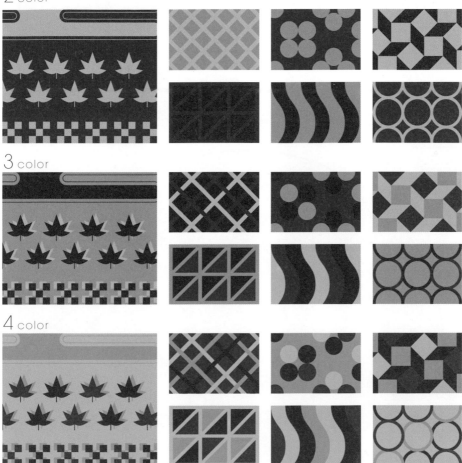

3 color

4 color

Palette 調色板

落葉

落葉染紅大地，增
添了幾分韻味。

C	50	R	129
M	88	G	52
Y	78	B	53
K	20	# 813435	

楓葉

沉穩而濃郁的紅，
是秋天的代名詞。

C	19	R	202
M	97	G	34
Y	96	B	33
K	0	# ca2221	

桂花

甜美柔和的淡雅香
氣，很受女性歡迎。

C	11	R	227
M	41	G	165
Y	87	B	45
K	0	# e3a52d	

銀杏葉

色調溫柔，給人親
切、柔和的印象。

C	10	R	232
M	28	G	192
Y	52	B	131
K	0	# e8c083	

Landscape 06

小溪流經的山谷

River valley

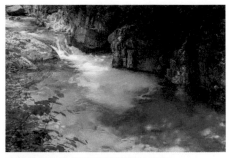

清澈的河面閃耀著祖母綠般的光芒。

<u>Sample</u>

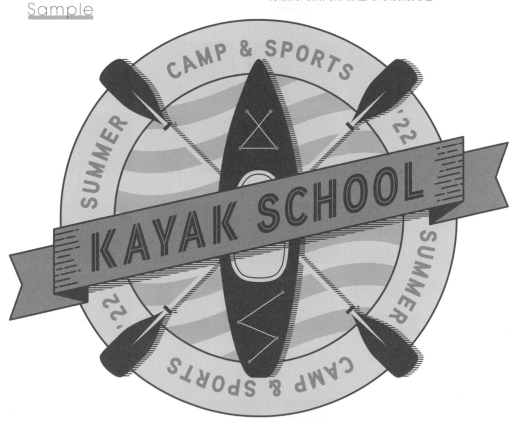

以大自然中的顏色進行配色，非常
適合用於戶外休閒等主題。

<u>Point</u> 增加明亮色彩的比例，能給人一
種清爽的印象。

<u>Balance</u> 平衡

Main Key Key Sub

Combination 組合

2 color

3 color

4 color

Palette 調色板

森林綠

小憩的深綠就像圍
繞溪谷的森林。

C	86	R	11
M	45	G	113
Y	62	B	104
K	5	# 0b7168	

河水綠

純淨高潔。讓人感
受到自然的奧秘。

C	55	R	116
M	1	G	197
Y	31	B	188
K	0	# 74c5bc	

大地棕

柔和的棕色與鮮豔的
自然色彩相得益彰。

C	25	R	201
M	36	G	169
Y	49	B	131
K	0	# c9a983	

煙灰

清幽的灰色，傳達出
山間的寂靜。

C	12	R	229
M	13	G	222
Y	11	B	221
K	0	#e5dedd	

竹林小徑
綠影幽幽

Bamboo grove

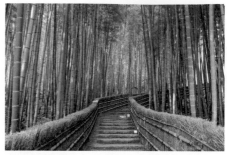

竹林茂密生長、空氣清新的幽靜小徑。

Sample

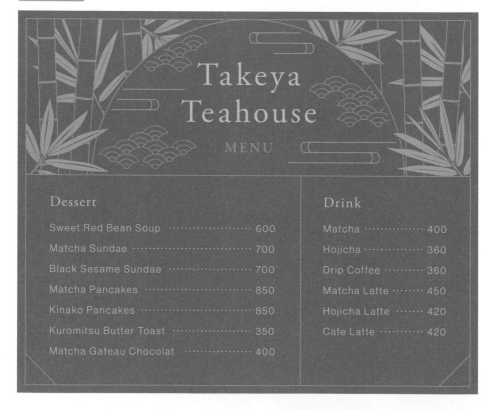

Takeya Teahouse

MENU

Dessert

Sweet Red Bean Soup	600
Matcha Sundae	700
Black Sesame Sundae	700
Matcha Pancakes	850
Kinako Pancakes	850
Kuromitsu Butter Toast	350
Matcha Gateau Chocolat	400

Drink

Matcha	400
Hojicha	360
Drip Coffee	360
Matcha Latte	450
Hojicha Latte	420
Cafe Latte	420

以讓人聯想起涼爽竹林的鮮豔黃綠
色為主，充滿日式氛圍。

Point 結合暖色系的明亮色彩，能讓整
體更有氣質。

Balance 平衡

Main　　　　　　　　　　　　　　　　　　　　Key　　Key　　Sub

Combination 組合

2 color

3 color

4 color

Palette 調色板

竹

鮮明高潔的和風綠，
打造雅致氛圍。

C	72	R	81
M	29	G	143
Y	90	B	70
K	0	# 518f46	

葉

青春清新，能感受
到生命的氣息。

C	50	R	142
M	6	G	191
Y	77	B	92
K	0	# 8ebf5c	

節

竹節的明亮棕色，部
分使用時相當別緻。

C	19	R	214
M	35	G	171
Y	80	B	68
K	0	# d6ab44	

林間光影

從茂密的竹林縫隙中
灑落下柔和陽光。

C	7	R	239
M	20	G	211
Y	37	B	167
K	0	# efa3a7	

Landscape 08

粉紅櫻花盛開

Cherry blossoms in full bloom

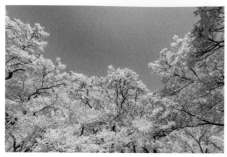

粉紅色的櫻花滿滿盛放，迎接春日到來。

Sample

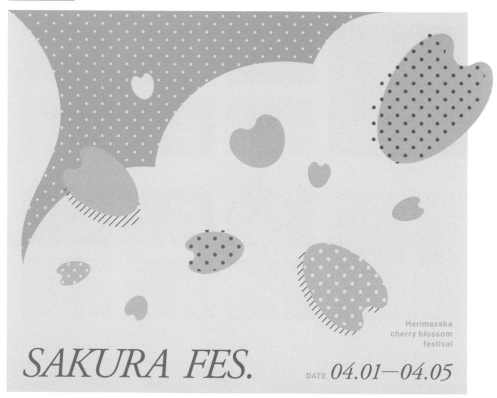

用澄澈的淺藍色來讓淡粉色更加突
出，彷彿晴朗藍天下的櫻花。

Point 使用較深的粉紅作為強調色，可
以讓配色更俐落。

Balance 平衡

Main Key Key Sub

Combination 組合

2 color

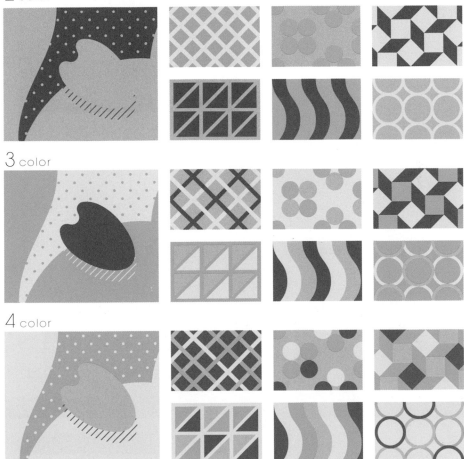

3 color

4 color

Palette 調色板

春天天空

清新柔和的淡藍天空，洋溢著幸福。

C	47	R	144
M	20	G	181
Y	3	B	221
K	0	#90b5dd	

櫻桃粉

酸酸甜甜的粉紅，帶來可愛氣息。

C	7	R	226
M	63	G	124
Y	5	B	169
K	0	#e27ca9	

寒櫻

能表現纖細優雅、體貼周到的柔和色彩。

C	5	R	240
M	26	G	203
Y	16	B	200
K	0	#f0cbc8	

染井吉野櫻

可愛、清秀又有氣質，是春天的象徵。

C	1	R	251
M	12	G	234
Y	2	B	240
K	0	#fbeaf0	

Landscape 09

感到懷念的黃昏

Nostalgia at dusk

看著美麗的夕陽，心中產生莫名的懷念與哀愁。

Sample

Enoshima
Golden Hour

Soleil Film presents Starring *Josh Yoshimoto*
OCT. 25 78mins

使用淡紫色和橙色組成漸層色，讓人感受到黃昏的平靜。

Point

在鮮豔的晚霞色彩中加入藏青色，展現感性的氛圍。

Balance 平衡

Main Key Key Sub

Combination 組合

2 color

3 color

4 color

Palette 調色板

黃昏

太陽西沉，令人有些
傷感的顏色。

C	6	R	239
M	30	G	189
Y	70	B	89
K	0	# efbd59	

晚霞

鮮豔中蘊含著寧靜的
絕妙顏色。

C	8	R	224
M	74	G	98
Y	70	B	69
K	0	# e06245	

夕暮

添加一抹憂傷中帶著
浪漫的淡紫色。

C	26	R	196
M	46	G	152
Y	14	B	178
K	0	# c498b2	

影

深沉的色調暗示夜晚
即將到來。

C	80	R	58
M	80	G	51
Y	55	B	71
K	35	# 3a3347	

Landscape 10

朝霧造訪的清晨

Morning haze

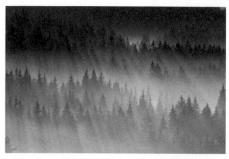

早晨來了，世界在霧氣氤氳中緩緩甦醒。

Sample

柔和暖色和深沉顏色的組合，同時感受到溫暖晨光和夜晚餘韻。

Point 將中間色調的顏色比重提高，可以加強沉穩、平靜的氣氛。

Balance 平衡

Main Key Sub Sub

Combination 組合

2 color

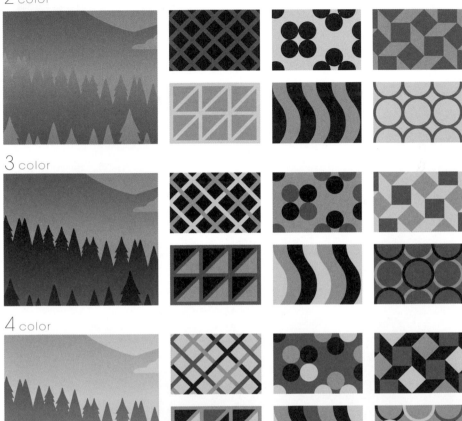

3 color

4 color

Palette 調色板

濛濛天空
溫潤的色彩，代表早晨的開始。

C	3	R	247
M	17	G	218
Y	42	B	159
K	0	# f7da9f	

半睡半醒
心情寧靜安穩地醒來，溫暖的顏色。

C	19	R	231
M	34	G	175
Y	58	B	115
K	0	# d5af73	

薄霧
朦朧不清，象徵黎明前夕的色彩。

C	61	R	119
M	52	G	117
Y	65	B	95
K	3	# 77755f	

夜幕
降低彩度的深夜，正漸漸明亮起來。

C	76	R	57
M	67	G	60
Y	84	B	43
K	43	# 393c2b	

Landscape 11
一望無際的沙漠

Desert

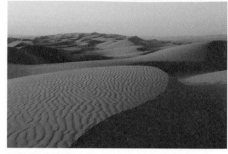

阿拉伯世界的沙漠，壯闊而不可思議。

Sample

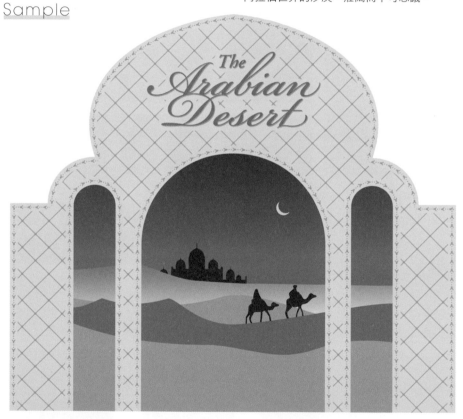

以大地色組成統一感的配色，表現平靜的沙漠風情。

Point　讓整體色彩偏紅色的話，可以帶來浪漫的情調。

Balance 平衡

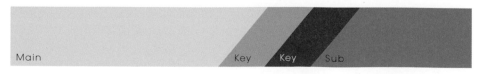

Main　　　　　　　　　　　　　　　Key　Key　Sub

Combination 組合

2 color

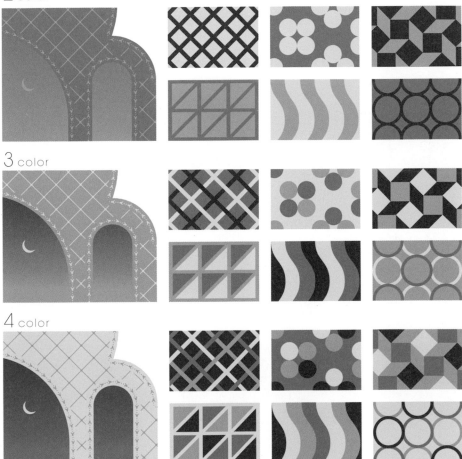

3 color

4 color

Palette 調色板

阿拉伯米

溫暖的淡米色，讓整
體色調更溫和。

C	2	R	249
M	16	G	224
Y	22	B	200
K	0	# f9e0c8	

沙漠米

沙的棕米，象徵廣
闊無邊的沙漠。

C	16	R	218
M	36	G	174
Y	50	B	129
K	0	#daae81	

駱駝棕

像駱駝毛一樣的棕
色，增添異國情調。

C	20	R	207
M	58	G	128
Y	78	B	65
K	0	# cf8041	

陰影棕

在沙漠盡頭看見的陰
影色，具強調效果。

C	55	R	107
M	77	G	61
Y	92	B	36
K	32	# 6b3d24	

Landscape

想表現各種景色所蘊涵的氣氛時，可以透過對比色的運用，呈現出不同景致的廣度與深度。比如說：

・以「暗色調」和「亮色調」做出對比。
・以「冷色」和「暖色」做出對比。

回想一下風景帶給你的印象，以及當下的心情，試著調整色調的明暗和冷暖色的比例吧。

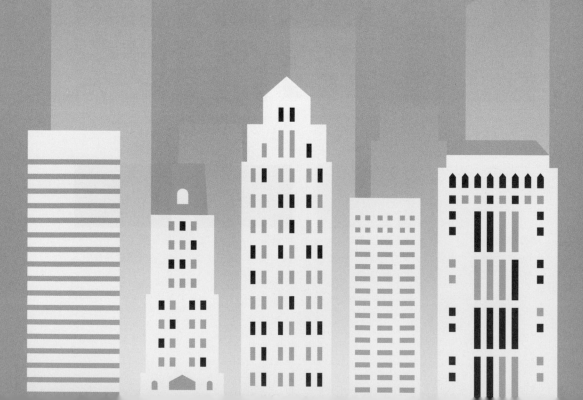

Life

喜氣洋洋的新年

New year

新年伊始,餐桌風景也十分華麗豐盛。

Sample

將象徵日本新年的紅白當作底色,
加上黃色,感覺就更熱鬧了。

Point 使用的紅色稍微偏黃一點,整體
配色就會和諧一致。

Balance 平衡

Main　　　　　　　　　　Key　Sub　　　　Sub

Combination 組合

2 color

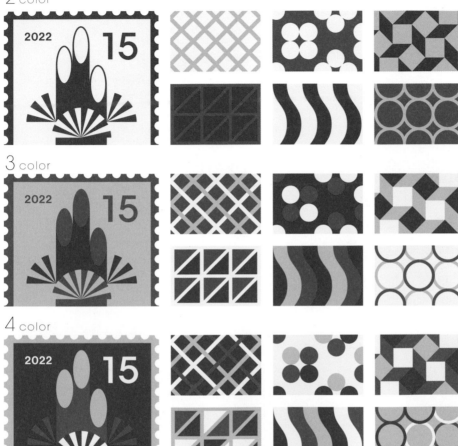

3 color

4 color

Palette 調色板

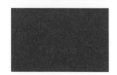

南天

用於新年裝飾，吉祥
鮮豔的紅色。

C	10	R	218
M	87	G	66
Y	83	B	47
K	0	# da422f	

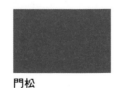

門松

清朗又沉穩，適合表
現日式風格。

C	78	R	65
M	40	G	126
Y	100	B	56
K	0	# 417e38	

金箔

增添明亮的色彩，可
以營造出喜慶氛圍。

C	10	R	234
M	24	G	196
Y	82	B	60
K	0	#eac43c	

鏡餅

紅與白的組合，帶來
日本新年的感覺。

C	7	R	242
M	1	G	247
Y	10	B	236
K	0	# f2f7ec	

Life 02

寶寶誕生的賀禮

For newborn baby

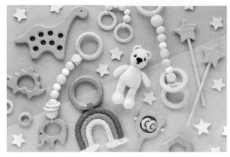

以淡而甜美的寶寶色，獻上給小生命的祝福。

Sample

柔和的淡色調組合，非常適合新生
嬰兒純潔無瑕的形象。

<u>Point</u> 加入稍濃的色調整合，就能讓配
色不會顯得過於淡薄。

Balance 平衡

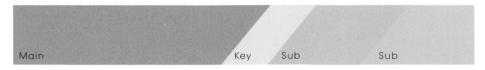

Main Key Sub Sub

Combination 組合

2 color

3 color

4 color

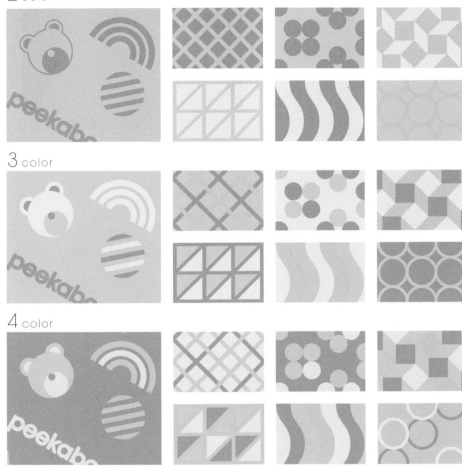

Palette 調色板

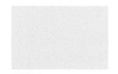

寶寶白

嬰兒毛毯般柔和溫暖
的顏色。

C	2	R	251
M	7	G	241
Y	10	B	231
K	0	# fbf1e7	

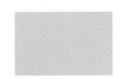

寶寶藍

輕柔而充滿幸福氛圍
的淡藍。

C	25	R	200
M	4	G	226
Y	5	B	239
K	0	# c8e2ef	

寶寶粉

溫柔可愛、讓人放鬆
的柔和粉色。

C	0	R	250
M	20	G	220
Y	5	B	226
K	0	# fadce2	

寶寶棕

讓人聯想到絨毛玩具
的溫和棕色。

C	10	R	231
M	30	G	190
Y	45	B	143
K	0	# e7be8f	

Life 03

美好的婚禮之日

Happy wedding

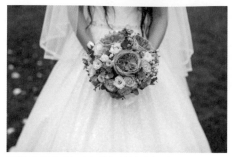

承諾永恆的愛，洋溢著純粹幸福的日子。

Sample

以象徵幸福的粉紅色為基調，相當
適合婚禮的意象。

Point

以黯淡的棕色和綠色作為強調
色，能帶來成熟優雅的感覺。

Balance 平衡

Main Key Key Sub

Combination 組合

2 color

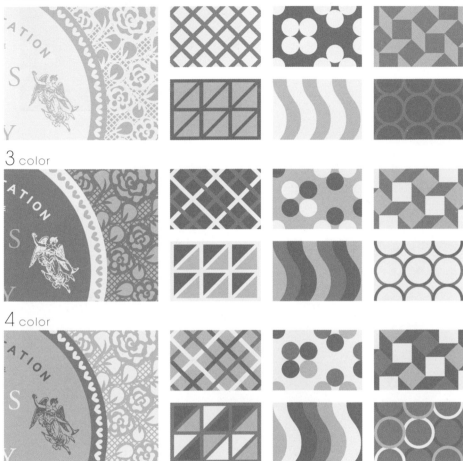

3 color

4 color

Palette 調色板

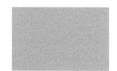

新娘粉

為永恆羈絆發誓之日
的純淨粉紅色。

C	2	R	245
M	28	G	202
Y	13	B	203
K	0	# f5cacb	

婚禮綠

溫柔而真誠，適合與
淡色調做搭配。

C	55	R	132
M	32	G	152
Y	68	B	101
K	0	# 849865	

幸福棕

淡淡的棕色與粉紅色
共譜出和諧的樂章。

C	20	R	209
M	43	G	159
Y	50	B	124
K	0	# d19f7c	

純潔白

象徵新娘的婚紗，優
雅純潔的白色。

C	6	R	242
M	4	G	244
Y	0	B	250
K	0	# f2f4fa	

Life 04

挑選情人節禮物

Valentine gift

將心意慎重包裝，送給珍貴的那個人。

Sample

HAPPY VALENTINE'S GIFT FAIR

You can find the perfect gift for your loved one!

Feb, 1-14 2022

DAIKADOYA

以沉穩的紅色搭配巧克力棕，展現
充滿情人節氣氛的配色組合。

Point
以粉紅色作為強調色，可以擁有
華麗中帶著可愛的氣質。

Balance 平衡

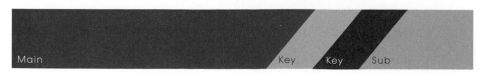

Main　　　　　　　　　　　　　Key　　Key　　Sub

Combination 組合

2 color

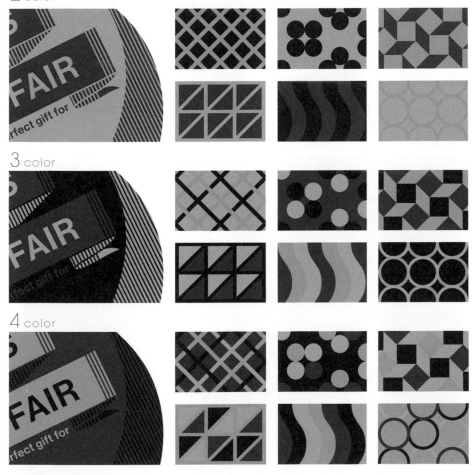

3 color

4 color

Palette 調色板

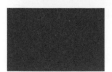

愛情紅

熱情的紅色，投射出
深厚的愛意。

C	15	R	209
M	90	G	57
Y	70	B	64
K	0	# d13940	

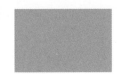

可愛粉

甜美的粉紅，代表戀
愛中的少女心。

C	5	R	237
M	36	G	184
Y	10	B	198
K	0	# edb8c6	

餅乾棕

讓人聯想到餅乾，天
然的棕色。

C	20	R	211
M	33	G	177
Y	45	B	141
K	0	# d3b18d	

可可棕

情人節的主角，以巧
克力色做為重點色。

C	60	R	91
M	78	G	53
Y	100	B	25
K	40	# 5b3519	

Life 05

前往占卜師小屋

To the fortunetelling parlor

往濃密森林的深處前進，拜訪神祕占卜師。

Sample

Encyclopedia
of
Mysterious Minerals

— Wilson C. Cutler —

100 Minerals That Have Left Mysterious Anecdotes

在偏暗的整體色調中使用暗紫色，
醞釀充滿神祕感的氛圍。

<u>Point</u> 加上一點亮黃色可以讓視覺效果
更集中，也不會太過黯淡。

Balance 平衡

Main　　　　　　　Key　Sub　　　Sub

Combination 組合

2 color

3 color

4 color

Palette 調色板

礦物藍
礦石的鮮豔與暗色調
相映成趣。

神祕紫
深紫色帶來充滿謎團
的氣氛。

深邃森林
光線陰暗的森林中，
隱藏著某些祕密。

奇妙黃
明亮的黃色在暗沉的
配色中格外醒目。

C	73	R	80
M	52	G	114
Y	0	B	183
K	0	# 5072b7	

C	60	R	118
M	75	G	77
Y	45	B	102
K	10	# 764d66	

C	88	R	37
M	66	G	80
Y	58	B	91
K	15	# 25505b	

C	0	R	255
M	15	G	219
Y	77	B	73
K	0	# ffdb49	

踏入書本的世界

To the world of books

彷彿身臨其境，在不知不覺中忘卻現實。

Sample

483 BOOK St. 483-5200

BIBLIOPHILE

| Coffee | Book | Shot |
| House | Shop | Bar |

以棕色、米色的沉靜色調做出組合，表現出平靜的閱讀世界。

Point 以深灰色作為強調色的話，整體會更加俐落，更添幾分知性。

Balance 平衡

Main Key Key Sub

Combination 組合

2 color

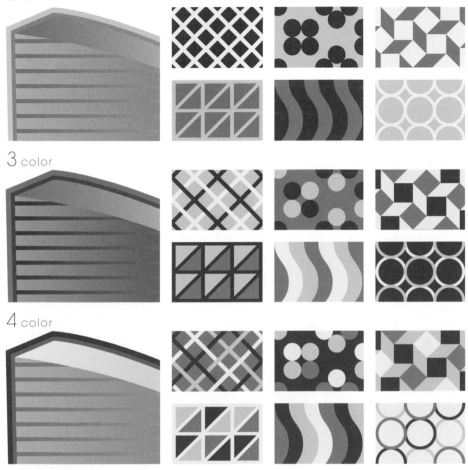

3 color

4 color

Palette 調色板

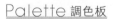

摩卡咖啡棕

醇厚的棕色，營造出
寧靜的閱讀時間。

C	24	R	201
M	50	G	142
Y	65	B	93
K	0	# c98e5d	

古書棕

像古老書本般，充滿
沉著智慧。

C	8	R	237
M	18	G	214
Y	35	B	173
K	0	#edd6ad	

牛奶白

很適合與棕色搭配，
也能增添輕盈感。

C	3	R	249
M	4	G	246
Y	8	B	238
K	0	# f9f6ee	

字典黑

重量感十足的灰色，
提升聰穎的印象。

C	70	R	93
M	60	G	97
Y	64	B	89
K	10	# 5d6159	

電玩遊戲實況組

Game live streaming

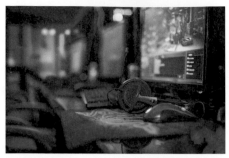

存在於虛擬網路上，令人目眩的電競世界。

Sample

Game distribution channel

GAMESOUL

Discover new attractions of over 1000 games.

以深藍色為底色，搭配鮮豔色彩，
營造出網路世界的遊戲氛圍。

Point　留意讓顏色明暗鮮明，對比度越
強，就越能傳達遊戲的興奮感。

Balance 平衡

Main　　　　　　　　　　　Key　Key　Sub

Combination 組合

2 color

3 color

4 color

Palette 調色板

興奮藍

結合明快色彩，表現
科幻的非日常感。

C	92	R	3
M	67	G	86
Y	20	B	145
K	0	#	035691

危險綠

明亮的綠色，為整體
更添雀躍感。

C	75	R	44
M	10	G	163
Y	78	B	95
K	0	#	2ca35f

危險黃

搭配較暗的背景，能
讓存在感瞬間提升。

C	0	R	255
M	5	G	236
Y	80	B	63
K	0	#	ffec3f

電競紅

與深藍相配，帶來脫
離現實的高漲情緒。

C	15	R	208
M	97	G	24
Y	46	B	87
K	0	#	d01857

Life 08

在大自然中露營

Camping

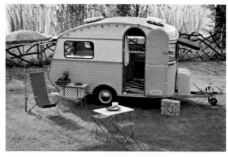

與大自然融為一體，為自己重新充飽能量。

Sample

草皮的黃綠色搭配充滿活力的紅橘
色，傳達露營時的雀躍心情。

Point　加入淡綠色或暗米色等中間色，
能讓整體氣氛更隨興。

Balance 平衡

Main　　　　　　　　　　　　　　　　Key　Key　Sub

Combination 組合

2 color

3 color

4 color

Palette 調色板

青草綠

以草地為意象，表現
自然之美。

C	35	R	183
M	15	G	191
Y	87	B	60
K	0	# b7bf3c	

微風綠

能讓略顯沉靜的畫面
更和諧。

C	18	R	219
M	7	G	224
Y	35	B	181
K	0	#dbe0b5	

餘燼灰

別緻的灰色，帶來心
情沉靜的感受。

C	38	R	173
M	35	G	161
Y	52	B	127
K	0	# ada17f	

火焰紅

營火般的紅色，讓人
開心又興奮。

C	0	R	235
M	78	G	90
Y	90	B	32
K	0	# eb5a20	

Life 09

莊嚴的神社參拜

Shrine visiting

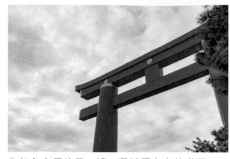

朱紅色鳥居的另一邊，是神靈存在的世界。

Sample

GUIDE ● JAPAN

SHINTO SHRINES
COMPLETE GUIDE BOOK

神社神道

参拝

- Basics and manners of Shinto shrines
- Constitution and history of Japanese inherent religion, Shinto
- Enshrined deity of a venerable Japanese list of 100 selections of Shinto shrines and each Shinto shrine

透過鳥居與神殿的朱紅與石板的灰白，感受清淨與神聖。

Point 加入淡雅而不張揚的黃色，能打造莊嚴中不失華美的氛圍。

Balance 平衡

Main		Key	Sub		Sub

Combination 組合

2 color

3 color

4 color

Palette 調色板

鳥居	御守	鈴鐺	石板
讓人聯想到神社象徵，相當典雅。	真誠而高貴，令人感到安心。	與紅色相搭配，似乎能帶來好運氣。	默默誠心祈禱，適合莊嚴的空間。

C	10	R	218		C	47	R	134		C	10	R	236		C	5	R	245
M	90	G	57		M	98	G	31		M	12	G	218		M	5	G	243
Y	97	B	25		Y	98	B	33		Y	67	B	105		Y	7	B	238
K	0	#	da3919		K	20	#	861f21		K	0	#	ecda69		K	0	#	f5f3ee

169

Life 10

心情平靜的和室

Japanese-style room

被榻榻米的香氣包圍，寧靜的日式空間。

Sample

JAPANESE TATAMI MAT WITH A VARIETY OF PATTERNS

ttm

以低彩度的黃、棕與米色組成配色，表現沉穩放鬆的氣氛。

Point 以深棕色作為強調色，能讓整體配色感覺更高雅。

Balance 平衡

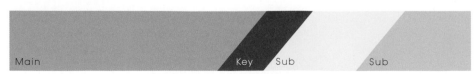

Main Key Sub Sub

Combination 組合

2 color

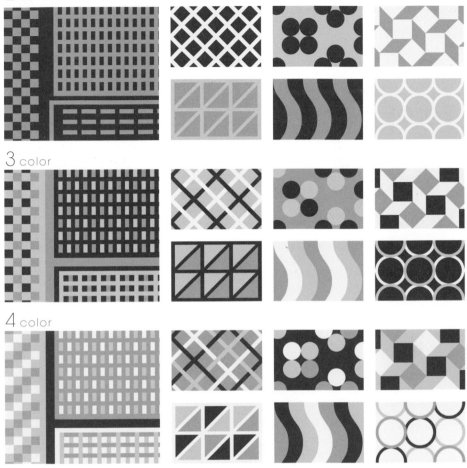

3 color

4 color

Palette 調色板

榻榻米

自然的淺棕色，讓空間充滿和諧。

C	15	R	222
M	30	G	185
Y	60	B	113
K	0	#	deb971

日本香

柔和治癒，彷彿房間中流動的暗香。

C	9	R	235
M	18	G	214
Y	24	B	194
K	0	#	ebd6c2

日式拉門

與棕色系相搭配，帶來平和寧靜的感受。

C	2	R	252
M	4	G	247
Y	10	B	234
K	0	#	fcf7ea

日式緣廊

在收斂淡色調的同時，讓整體更突出。

C	50	R	139
M	70	G	88
Y	80	B	62
K	10	#	8b583e

171

Life 11

放鬆的泡澡時光

Relaxing bath time

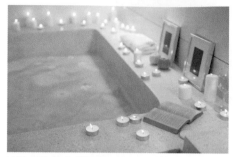

被溫暖的熱水所包覆，療癒身心疲憊的一天。

Sample

Guérison

en Provence

Spécialiste des produits de bain

以淺灰色和米色的配色，呈現舒適
平靜、屬於自己的時間。

Point

運用漸層效果，可以予人更加柔
軟、溫和的印象。

Balance 平衡

Main Key Key Sub

Combination 組合

2 color

3 color

4 color

Palette 調色板

溫和灰
沉靜的灰色，輕輕擁抱疲倦的心。

肥皂白
在整體中加入白色，感覺更自在。

乳白米
甜美而溫暖，讓人心情舒緩的米色。

有機棕
自然的色彩，溫柔地讓整體配色更醒目。

C	15	R	223
M	13	G	219
Y	18	B	209
K	0	#	dfdbd1

C	5	R	245
M	4	G	244
Y	6	B	241
K	0	#	f5f4f1

C	10	R	232
M	26	G	198
Y	38	B	160
K	0	#	e8c6a0

C	35	R	180
M	50	G	136
Y	72	B	83
K	0	#	b48853

173

Life ｜小總結｜

你是否也能感受到豐富我們日常的各種「顏色」呢？根據生活場景，選擇合適的顏色，就能讓每一天更加多采多姿。

・粉色調的配色，適合用在想給人柔和、純真印象的時刻。
・以明暗或鮮明色彩呈現強烈對比，可以用於熱鬧又心情激動的場合。
・由明亮的灰色、棕色、米色組成的配色，適合用在平靜放鬆的場景。

此外，使用與儀式或年度活動相關的主題色，就能傳遞出特別的現場氛圍。

Emotion

滿懷著喜悅

Joyful

心中的喜悅之情逐漸高漲，彷彿飛上天空。

Sample

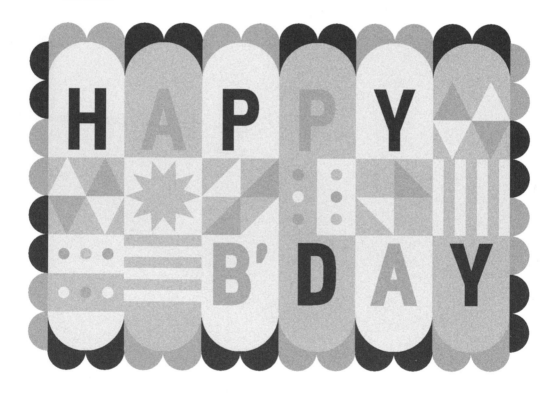

將偏柔和的清爽顏色和鮮豔的紅色
搭配，打造熱鬧活潑的印象。

Point　加上淡淡的淺黃色，可以帶來一
些可愛的氛圍。

Balance 平衡

Main　　　　　　　　　　　Key　Sub　　　　Sub

Combination 組合

2 color

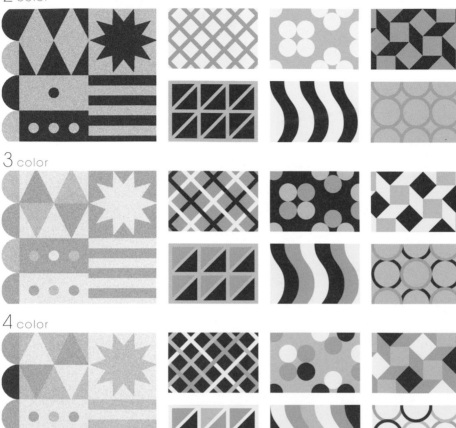

3 color

4 color

Palette 調色板

跳躍紅

輕快的紅色，表現出
飛揚的心情。

C	10	R	217
M	95	G	39
Y	95	B	30
K	0	# d9271e	

慶祝粉

飽含祝賀心意的甜美
色彩。

C	2	R	245
M	27	G	205
Y	7	B	214
K	0	# f5cdd6	

公主藍

玻璃鞋完美合腳時充
滿悸動的藍色。

C	47	R	143
M	17	G	186
Y	3	B	224
K	0	# 8fbae0	

奶油黃

蛋糕般誘人的黃，給
人滿滿幸福感。

C	0	R	255
M	3	G	246
Y	37	B	181
K	0	# fff6b5	

Emotion 02

心動瞬間

Fluttered

突然感到心跳加速,愛意淡淡萌生的時刻。

Sample

以暖色調的淺色和紅色相搭配,表
現出小鹿亂撞的心情。

Point 以降低藍色調的卡其綠作為點綴
色,能帶來高雅的印象。

Balance 平衡

Main　　　　　　　　　　　　　　　　　Key　Key　Sub

Combination 組合

2 color

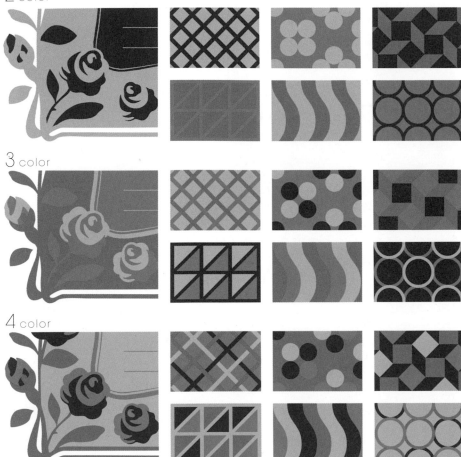

3 color

4 color

Palette 調色板

戀慕

將人溫柔包覆，深藏
心中的愛戀之情。

幸福

柔和溫暖的粉橘，帶
來快樂的感覺。

戀心

用充滿熱情的色彩，
來表現高漲的愛意。

平穩

沉靜安穩的顏色，讓
心情降降溫。

C	4	R	241
M	32	G	190
Y	40	B	151
K	0	# f1be97	

C	5	R	233
M	57	G	137
Y	62	B	92
K	0	# e9895c	

C	10	R	216
M	96	G	35
Y	89	B	38
K	0	# d82326	

C	47	R	154
M	43	G	141
Y	80	B	74
K	0	#9a8d4a	

心頭一暖

Heartwarming

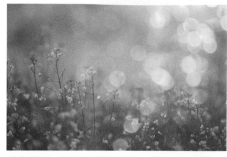

陽光照耀，飄散著淡淡花香，讓人心平氣和。

Sample

AROMATOLOGY LAB.

SOY WAX CANDLE

RELIEVE

YLANG YLANG

Hand Poured · 60 Hour Burn

9oz / 255g

低彩度的淡黃和粉紅色，相當柔
和，是能舒緩情緒的色調。

Point 以紅棕色作為強調色，可以讓整
體氛圍在柔和中帶點俐落。

Balance 平衡

Main　　　　　　　　　　　　　　　　　Key　　Key　　Sub

Combination 組合

2 color

3 color

4 color

Palette 調色板

療癒黃	粉紅白	芳香粉	溫暖棕
甜美柔和的黃色，讓人放鬆心情。	帶著淡淡的粉紅色調，低調的白色。	粉彩色調是展現溫柔氣氛的最佳選擇。	能在柔和色調中脫穎而出，偏紅的棕色。

C	4	R	248
M	7	G	238
Y	25	B	203
K	0	# f8eecb	

C	4	R	246
M	10	G	235
Y	9	B	229
K	0	# f6ebe5	

C	10	R	231
M	25	G	202
Y	14	B	204
K	0	#e7cacc	

C	38	R	171
M	73	G	92
Y	89	B	50
K	2	#ab5c32	

Emotion 04

多愁善感

Sentimental

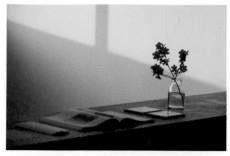

太陽逐漸西沉，令人莫名傷感的黃昏時分。

Sample

The
Petals

A Film by
FRANCISCO CHEVROLET

Starring
MICHEL ALLARD PIERRE MOREAU

★ ★ ★ ★ ★

"A competely new idea of unconditional love."
INDIE FILMS

BEST
INTERNATIONAL
FEATURE FILM

BEST
ADAPTED
SCREENPLAY

以深沉的暖色統一配色，讓人感受
到哀愁的情緒。

Point　加入像陰影般的深色，更能突顯
出傷感的氛圍。

Balance 平衡

Main Key Key Sub

Combination 組合

2 color

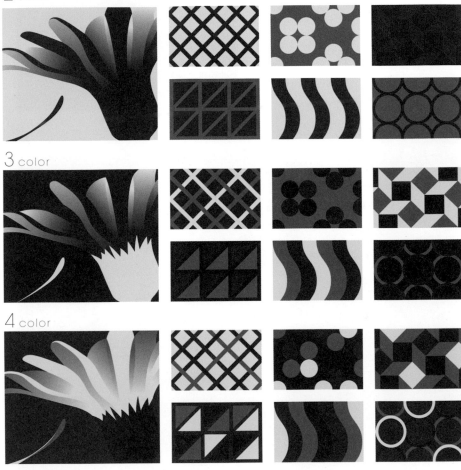

3 color

4 color

Palette 調色板

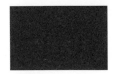

傷感紅

帶有溫潤風韻，飄蕩著哀愁的紅色。

C	39	R	169
M	100	G	33
Y	100	B	38
K	0	# a92126	

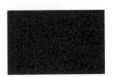

陰影藍

一滴深沉的顏色讓畫面染上憂愁。

C	71	R	71
M	70	G	62
Y	51	B	76
K	38	# 473e4c	

脆弱棕

作為黃色的收斂色，增添些許平靜感。

C	34	R	181
M	66	G	107
Y	99	B	32
K	0	# b56b20	

敏感黃

細膩的黃色，增添虛幻無常的意象。

C	7	R	242
M	10	G	227
Y	45	B	158
K	0	# f2e39e	

揮之不去的倦怠

Ennui

下雨天的都市滿面愁容。

Sample

低彩度的冷色系顏色，最擅長表現
出憂鬱空虛的雨天氛圍。

Point 作為強調色的紅色在明度較低的
配色中相當鮮明，吸引目光。

Balance 平衡

Main Key Key Sub

Combination 組合

2 color

3 color

4 color

Palette 調色板

多雲白
溫和地融入灰色，略帶黃色的白色。

多雨灰
投射出雨天略帶憂鬱情緒的冷色。

寒冷藍
在灰色調設計中，較為醒目的強調色。

雨傘紅
充滿張力，在無彩色中具有強烈存在感。

C	7	R	241
M	4	G	242
Y	10	B	233
K	0	# f1f2e9	

C	36	R	175
M	16	G	196
Y	18	B	202
K	0	# afc4ca	

C	87	R	21
M	69	G	48
Y	55	B	61
K	52	# 15303d	

C	9	R	220
M	86	G	69
Y	84	B	45
K	0	# dc452d	

Emotion 06

緊張感

Seriousness

看起來冷硬堅固的辦公大樓，讓人繃緊神經。

Sample

20th century

William R. Ford

Modern Architecture

將顏色統一成略帶灰色的藍色調，
能表現商務場合常見的緊繃。

Point 以深色作為點綴色，可以營造出
幹練而俐落的氛圍。

Balance 平衡

Main Key Key Sub

Combination 組合

2 color

3 color

4 color

Palette 調色板

智慧白	現代藍	得體藍	幹練黑
略帶灰的白，是品格與智慧的象徵。	冷靜的灰藍色，代表紀律和誠實。	沉穩合宜的顏色，降低整體的輕鬆感。	極度偏藍的黑色，與藍色調融為一體。

	智慧白			現代藍			得體藍			幹練黑					
C	5	R	245	C	45	R	153	C	70	R	97	C	75	R	73
M	4	G	245	M	30	G	167	M	58	G	107	M	66	G	77
Y	4	B	244	Y	17	B	189	Y	44	B	123	Y	65	B	76
K	0	#	f5f5f4	K	0	#	99a7bd	K	0	#	616b7b	K	23	#	494d4c

187

Emotion 07

滿心興奮

Excitement

表演來到最高潮，五彩繽紛的熱鬧夜晚。

Sample

以舞台燈光般的鮮豔顏色與深藍色
對比，表現振奮激動的心情。

Point　當配色的對比強烈時，可以善加
利用線條，來平衡強弱。

Balance 平衡

Main　　　　　　　　　　　　Key　Sub　　　　Sub

Combination 組合

2 color

3 color

4 color

Palette 調色板

嘉年華藍

與鮮豔的色彩對比，
相當戲劇化。

馬戲團藍

鮮豔的藍色象徵夜晚
激昂的情緒。

俏皮粉

可愛又充滿流行感，
迷人的粉紅色。

電力黃

輕柔的牛奶黃，讓鮮
豔配色柔和一些。

C	86	R	44
M	100	G	20
Y	59	B	53
K	45	#	2c1435

C	77	R	71
M	58	G	103
Y	6	B	170
K	0	#	4767aa

C	10	R	216
M	89	G	50
Y	0	B	140
K	0	#	d8328c

C	0	R	255
M	6	G	240
Y	38	B	177
K	0	#	fff0b1

Emotion

人們常說：「我的心情很BLUE。」由此可見，顏色和情感之間原本就有著緊密的連結，而透過有效地使用適當的顏色，就能表達自己的心情。

· 感到溫暖的時候，就用紅色、粉紅色、黃色等暖色來表現。

· 情緒很緊繃或感到消極時，適合以藍色、灰色等冷色來表現。

此外，可以試著運用「顏色」和「明暗」的強弱，來對應情感強烈的程度。這麼一來，就可以更精準地傳遞出心中的情緒。

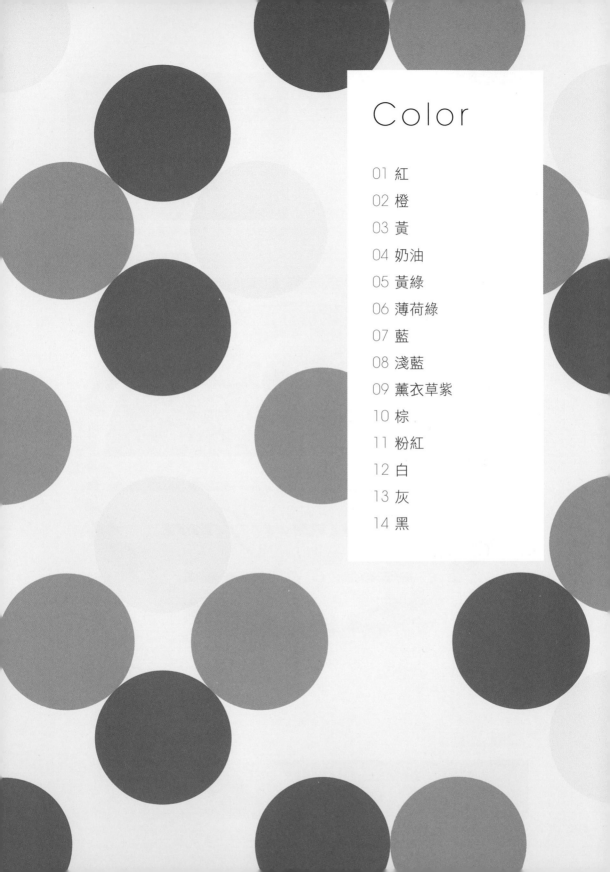

Color

紅

Red

嬌豔欲滴、人見人愛的可愛水果。

Sample

Delicious Natural

Red Farm

Premium Jam

EST.2015

溫暖明亮、具有存在感的顏色，讓
人感受到熱情的能量。

Point　無論是當主色或是單一點的點綴
色，都是相當醒目的顏色。

Balance 平衡

Main Key Key Sub

Combination 組合

2 color

3 color

4 color

Palette 調色板

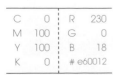

現採草莓

新鮮多汁、豔麗又美味的鮮紅色。

草莓果醬

像煮熟的草莓般稍深一點的暗紅。

草莓牛奶

讓色調更柔和，打造出備受喜愛的配色。

草莓葉

加入綠色後，讓整體的甜味收斂一些。

C	0	R	230
M	100	G	0
Y	100	B	18
K	0	# e60012	

C	45	R	139
M	100	G	27
Y	85	B	44
K	18	# 8b1b2c	

C	0	R	248
M	27	G	205
Y	15	B	201
K	0	# f8cdc9	

C	30	R	193
M	14	G	200
Y	60	B	123
K	0	# c1c87b	

Color 02

橙

Orange

橘紅色的夕陽，逐漸消失在海平面的另一端。

Sample

MADE BY ORANGE INC. IN JAPAN.

the
Sunset
orange

℗ 2022

STEREO
33 1/3 r.p.m.

SIDE 1
XSM 0218645

1. The Sunset
2. In the Twilight of Life
3. Golden Hour at the Beach
4. To the West with the Sun
5. The Wind Blows in the Night
6. Somber Light of a Gathering Dusk
7. Sunflower by the seashore

ALL RIGHTS OF THE MANUFACTURER AND OF THE OWNER OF THE RECORDED WORK RESERVED. UNAUTHORIZED PUBLIC PERFORMANCE AND BROADCASTING AND COPYING OF THIS RECORD PROHIBITED.

ORG

歡快、充滿活力，同時也能演繹黃
昏的傷感與沉靜。

Point

不同色調的橙色組合，能讓整體
具有深度和立體感。

Balance 平衡

Main

Key Key Sub

Combination 組合

2 color

3 color

4 color

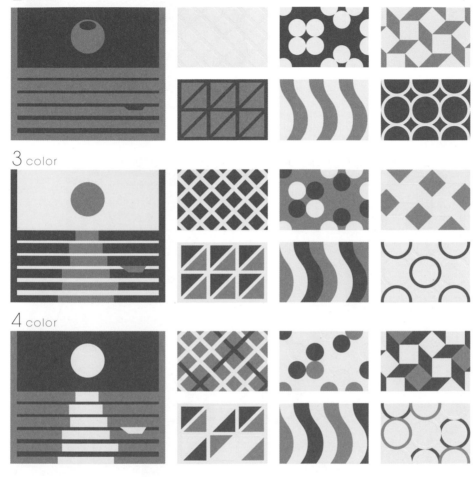

Palette 調色板

陽光橙

溫暖的橙，能展現開朗或表現悵然。

C	5	R	235
M	50	G	150
Y	90	B	32
K	0	#	eb9620

日落橙

傍晚天空被照得通紅，鮮豔的橙。

C	10	R	219
M	80	G	84
Y	80	B	52
K	0	#	db5434

光暈黃

明亮炫目的黃色，搭配起來很有效果。

C	5	R	250
M	0	G	239
Y	80	B	66
K	0	#	faef42

暮光

柔軟的米色，可以中和鮮豔的色彩。

C	0	R	255
M	5	G	243
Y	33	B	188
K	0	#	fff3bc

Color 03

黃

Yellow

清新的香氣和刺激的酸味在口中蔓延開來。

Sample

Nuovo Limoncello

Limoncello

Dolce e agrodolce

Leggero e facile da bere

| 15% VOL | ITALY | 500ML |

明亮醒目，給人如檸檬般清爽、清新的印象。

Point

黃色能輕易吸引人們的視線，很適合作為強調色使用。

Balance 平衡

Main　　　　　　　　　　　Key　　Sub　　　　　Sub

Combination 組合

2 color

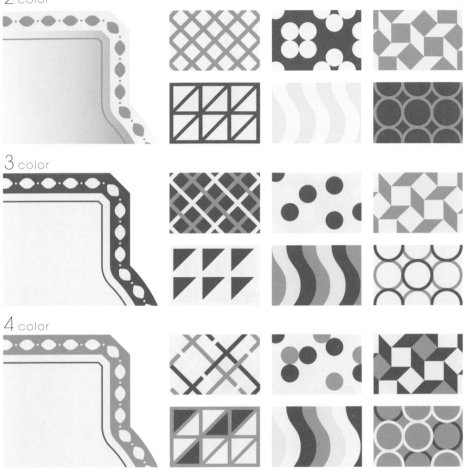

3 color

4 color

Palette 調色板

檸檬黃

如新鮮檸檬般明亮愉快的黃色。

C	5	R	250
M	0	G	239
Y	80	B	66
K	0	# faef42	

奇異果黃

黃金奇異果的果肉般溫和的黃色。

C	5	R	247
M	0	G	247
Y	30	B	198
K	0	# f7f7c6	

萊姆綠

活潑開朗的綠色和明亮的黃色非常相襯。

C	50	R	142
M	6	G	190
Y	80	B	85
K	0	# 8ebe55	

土壤棕

沉靜的棕色，在明亮色調中獨樹一格。

C	44	R	160
M	62	G	111
Y	65	B	89
K	0	# a06f59	

197

Color 04

奶油

Cream

漫步其中能感受到數百年歷史的歐洲街道。

Sample

VOYAGE
TO
THE STONE TOWN

Written By
Johnson Stout

柔和的顏色能帶來天然的氛圍，也可以打造時尚別緻的印象。

Point 將奶油色作為底色使用時，有襯托其他顏色的效果。

Balance 平衡

Main　　　　Key　Key　Sub

Combination 組合

2 color

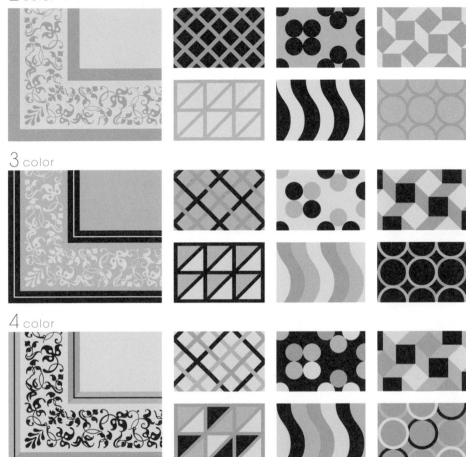

3 color

4 color

Palette 調色板

石灰石

沉穩的顏色，適合表現安定的氛圍。

C	5	R	244
M	12	G	229
Y	18	B	211
K	0	# f4e5d3	

石灰

散發著優雅及高貴氛圍的灰色。

C	20	R	212
M	20	G	202
Y	26	B	187
K	0	#d4cabb	

蜂蜜岩

暖色調的石灰岩，能帶來自然的感覺。

C	15	R	221
M	30	G	187
Y	40	B	153
K	0	#ddbb99	

桃花心木

以深棕為關鍵色，讓整體不過分平淡。

C	60	R	91
M	78	G	53
Y	100	B	25
K	40	# 5b3519	

Color 05

黃綠

Yellow green

生機勃勃、春天新生的可愛綠葉。

Sample

略帶黃色的明亮綠色，彷彿剛展開
的嫩葉，帶來平靜與療癒。

Point 加入青空般淡淡的淺藍色，整體
印象會更加自然、澄澈。

Balance 平衡

Main | Key | Key | Sub

Combination 組合

2 color

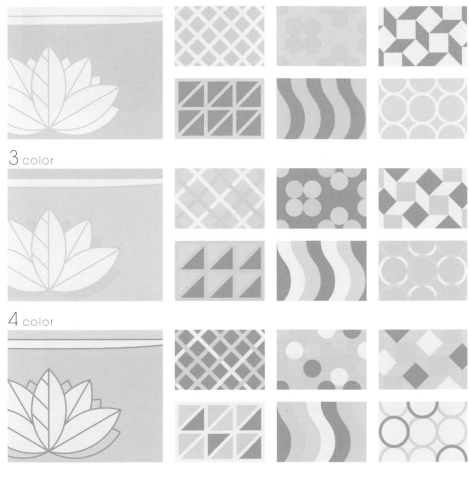

3 color

4 color

Palette 調色板

恢復綠

快活的鮮綠色，適合
想轉換心情時。

C	55	R	128
M	6	G	184
Y	95	B	52
K	0	# 80b834	

療癒綠

彩度稍降的黃綠，能
安心休息復原。

C	20	R	217
M	6	G	218
Y	80	B	73
K	0	# d9da49	

冥想綠

彩度較低的綠，使人
內心平靜。

C	7	R	234
M	0	G	244
Y	34	B	189
K	0	# f3f4bd	

放鬆藍

純粹的淺藍色，增添
輕盈感和清爽感。

C	27	R	195
M	0	G	229
Y	6	B	240
K	0	# c3e5f0	

Color 06

薄荷綠

Mint Green

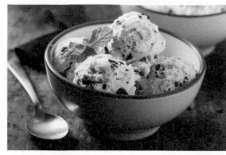

清爽的薄荷香氣和巧克力完美結合。

Sample

偏藍而清爽的淺綠色，營造出薄荷
巧克力冰淇淋的清涼感。

Point　搭配深色的話，可以給人一種沉
穩成熟的感覺。

Balance 平衡

Main　　　　　　　　　　　　　Key　Key　Sub

Combination 組合

2 color

3 color

4 color

Palette 調色板

粉綠
散發出溫和清涼感的
柔和綠色調。

薄荷綠
淡雅清涼的薄荷香
氣，受歡迎的顏色。

堅果棕
充滿自然感的顏色，
與淺綠相得益彰。

巧克力棕
最後以暗色調作為俐
落地收尾。

C	42	R	160
M	5	G	204
Y	40	B	169
K	0		#a0cca9

C	20	R	213
M	3	G	231
Y	20	B	213
K	0		#d5e7d5

C	40	R	169
M	54	G	127
Y	65	B	93
K	0		#a97f5d

C	60	R	96
M	75	G	60
Y	90	B	38
K	35		#603c26

203

Color 07

藍

Blue

蔚藍的天空，碧藍的大海。

Sample

MARINE SPORTS
FESTIVAL 2022
2022.07.18 mon 9:00-18:00

Jet Skiing, Wake Boarding, Canoeing,
Water Skiing, Flyboard, Kayaking,
Paddleboarding, Parasailing, etc.

Book today for fun activities!

free

讓人聯想到清爽乾淨的晴空與海洋，也擁有聰明、冷靜的意象。

Point　與灰色、深藍色相搭配，可以更突顯冷靜的感覺。

Balance 平衡

Main　　　　　　　　　　Key　Sub　　　Sub

Combination 組合

2 color

3 color

4 color

Palette 調色板

海洋藍

較明亮的藏青色，就像遼闊的大海。

水手藍

充滿穿透力與活力的爽快色彩。

天空藍

與藍色和海軍藍相搭配，讓開闊感倍增。

雲灰

帶有強烈藍色調的淺灰，讓整體更清爽。

C	85	R	19	C	75	R	12	C	25	R	200
M	50	G	111	M	20	G	157	M	2	G	229
Y	22	B	159	Y	8	B	207	Y	4	B	243
K	0	#	136f9f	K	0	#	0c9dcf	K	0	#	c8e5f3

C	4	R	247
M	8	G	238
Y	10	B	230
K	0	#	f7eee6

Color 08

淺藍

Light Blue

顏色清透，帶著透明質地的小石頭。

Sample

Atelier & Gallery

LIGHT
BLUE

···· Sea glass ····

明亮的淺藍色，帶來澄澈又舒適的
清涼感。

Point　與白色的組合，能讓整體氣氛更
加清爽。

Balance 平衡

Main　　　　　　　　　　　　　　Key　　Sub　　　　Sub

206

Combination 組合

2 color

3 color

4 color

Palette 調色板

水藍
溪水清澈得幾近透明，澄澈的藍。

綠松石藍
略帶綠色的藍，清爽又知性。

溫潤白
很適合水邊氛圍，略帶藍色的白色。

石綠
低彩度的綠色，是淡色調的調味料。

C	30	R	188
M	0	G	226
Y	10	B	232
K	0	# bce2e8	

C	70	R	65
M	18	G	163
Y	26	B	182
K	0	# 41a3b6	

C	10	R	234
M	3	G	242
Y	5	B	243
K	0	# eaf2f3	

C	48	R	148
M	30	G	163
Y	40	B	151
K	0	# 94a397	

207

薰衣草紫

Lavender

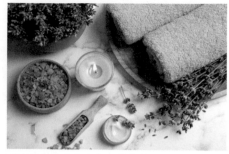

看到薰衣草的代表色，彷彿也聞到舒緩的香味。

Sample

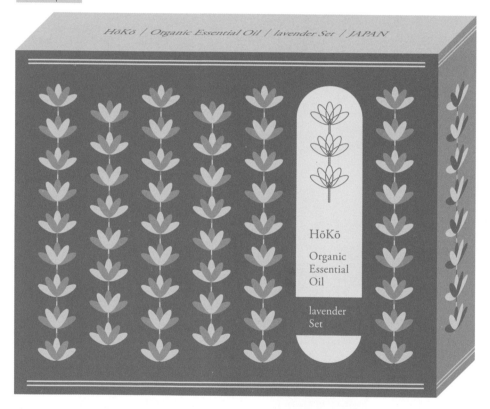

HōKō / Organic Essential Oil / lavender Set / JAPAN

HōKō
Organic
Essential
Oil

lavender
Set

略帶藍色的淡紫色，像隨風搖曳的薰衣草般優雅而沉靜。

Point 與奶油色的組合，能營造出自然的氛圍。

Balance 平衡

Main Key Sub Sub

Combination 組合

2 color

3 color

4 color

Palette 調色板

薰衣草香皂
比起粉紅少了些甜美
的溫和紫色。

薰衣草花園
雅致又惹人憐愛,深
受女性喜愛。

薰衣草花瓣
嫻靜的紫色,帶來深
沉的安穩與寧靜。

有機白
天然棉般的自然白,
是放鬆感的關鍵。

C	7	R	237
M	20	G	215
Y	0	B	232
K	0	#edd7e8	

C	30	R	187
M	37	G	166
Y	3	B	204
K	0	#bba6cc	

C	55	R	132
M	55	G	119
Y	10	B	170
K	0	#8477aa	

C	4	R	246
M	12	G	230
Y	17	B	213
K	0	#f6e6d5	

棕

Brown

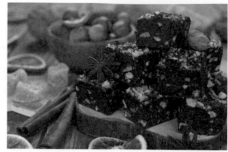

琳瑯滿目的點心，讓人目不暇給。

Sample

溫暖又讓人安心，彷彿可可或巧克
力的顏色。

Point　透過明暗和色彩的對比，讓整體
　　　　畫面顯得更甜美。

Balance 平衡

Main　　　　　　　　　　　　Key　Sub　　　　Sub

Combination 組合

2 color

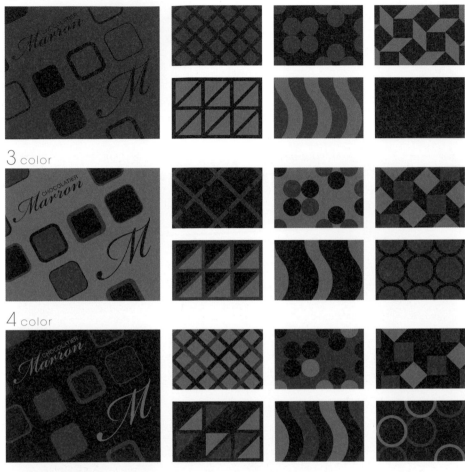

3 color

4 color

Palette 調色板

甘納許

加入相當比例的鮮奶油，色澤醇厚。

C	44	R	153
M	78	G	78
Y	100	B	36
K	8	# 994e24	

牛奶巧克力

明亮而低調，適合與各種顏色搭配。

C	22	R	203
M	58	G	128
Y	72	B	76
K	0	# cb804c	

夾心巧克力

偏紅、黃的巧克力色，能刺激食慾。

C	50	R	123
M	93	G	40
Y	96	B	33
K	26	# 7b2821	

黑巧克力

深邃的棕色，有著高雅成熟的氛圍。

C	58	R	87
M	85	G	39
Y	100	B	19
K	46	# 572713	

Color 11

粉紅

Pink

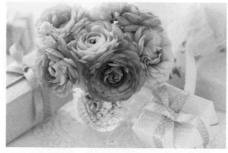

淡粉紅色的花束，小巧可愛。

Sample

WRAPPING STORE
WRAPPINK
wrappink.com

華麗可愛，充滿幸福感的顏色。
給人一種少女般的印象。

Point

整體都使用淺粉色調，可以更強
調甜美的特質。

Balance 平衡

Main Key Sub Sub

Combination 組合

2 color

3 color

4 color

Palette 調色板

柔和粉
令人想驚呼好可愛的
少女粉紅色。

俏皮粉
標準的粉紅色，擁有
不造作的可愛感。

鮮豔粉
色調較深的粉紅，呈
現個性鮮明。

灰白
粉紅色配上白色是最
強的甜美組合。

C	0	R	250
M	20	G	220
Y	0	B	233
K	0	# fadce9	

C	0	R	241
M	50	G	158
Y	5	B	188
K	0	# f19ebc	

C	5	R	226
M	80	G	82
Y	22	B	129
K	0	# e25281	

C	5	R	245
M	7	G	237
Y	20	B	212
K	0	# f5edd4	

白

White

冬季的雪兔，毛色和銀白大地融為一體。

Sample

在所有顏色中最明亮的顏色，給人
純粹、潔淨的感覺。

Point 　與任何顏色都很協調，但整體會
因白色比例不同而有巨大變化。

Balance 平衡

Main　　　　　　　　　　　　　　　　Key　　Key　　Sub

Combination 組合

2 color

3 color

4 color

Palette 調色板

雪白
像剛降下的初雪，清朗純潔的白。

兔灰
與白色搭配時，可表現寒冬感。

兔棕
低調而輕巧、高雅而知性的棕色。

冷棕
適合搭配強烈冬季感色彩的優雅棕色。

C	0	R	255
M	0	G	255
Y	0	B	255
K	0	#	ffffff

C	13	R	227
M	11	G	225
Y	10	B	225
K	0	#	e3e1e1

C	27	R	196
M	30	G	179
Y	33	B	165
K	0	#	c4b3a5

C	50	R	146
M	52	G	126
Y	50	B	118
K	0	#	927e76

215

Color 13

灰

Gray

讓人心緒回歸平靜的灰色調空間。

Sample

白與黑的中間色，顯得沉穩、冷靜，也給人高雅大方的印象。

Point 搭配溫和的米色或棕色，就能形成讓人心情平靜的配色。

Balance 平衡

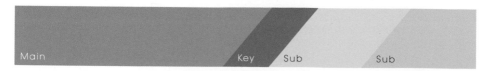

Main　　　　　　　　　Key　Sub　　　　Sub

Combination 組合

2 color

3 color

4 color

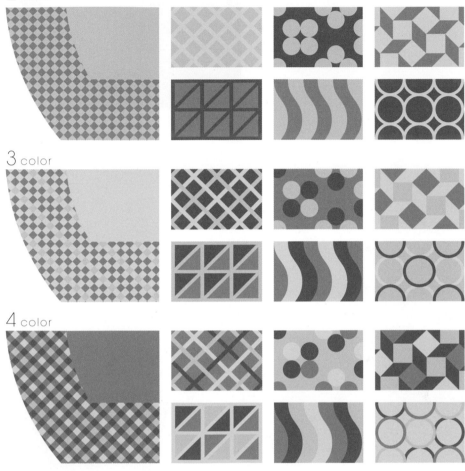

Palette 調色板

柔和灰

溫柔的灰色，讓人感覺不再冰冷。

C	20	R	211
M	15	G	212
Y	13	B	215
K	0		#d3d4d7

煙燻灰

偏藍的灰，散發出洗鍊氛圍。

C	47	R	150
M	33	G	160
Y	30	B	166
K	0		#96a0a6

有機米

為冷色調的灰色增添幾分溫暖。

C	9	R	235
M	13	G	224
Y	16	B	213
K	0		#ebe0d5

天然棕

工藝或皮革的棕色，帶來更多溫度。

C	43	R	162
M	60	G	115
Y	62	B	94
K	0		#a2735e

Color 14

黑

Black

不被其他顏色所影響，讓人感受到堅定意志。

Sample

所有顏色中最暗的強烈顏色，能讓人感到凝重與緊張。

<u>Point</u> 與冷色或灰色相搭配的話，可以帶來冷酷、時尚的感覺。

Balance 平衡

Main　　　　　　　　　　　　　　　　Key　　Key　　Sub

Combination 組合

2 color

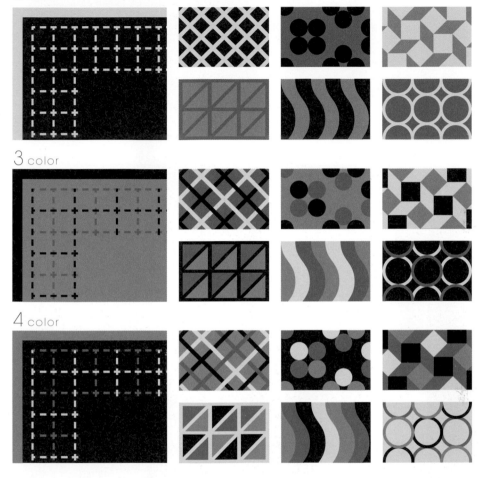

3 color

4 color

Palette 調色板

黑

剛強聰穎，帶著尊榮感的顏色。

C	0	R	35
M	0	G	24
Y	0	B	21
K	100	#	231815

灰

當與黑色互相搭配時，感覺更高級。

C	44	R	159
M	40	G	150
Y	40	B	143
K	0	#	9f968f

灰白

搭配黑色或灰色，能讓整體更加知性。

C	15	R	223
M	12	G	221
Y	11	B	222
K	0	#	dfddde

淺紫

與單色調相當協調的優雅紫色。

C	58	R	127
M	58	G	112
Y	24	B	150
K	0	#	7f7096

Color

在這個章節中，把各種「顏色」當成主角吧！
重新意識每種顏色的個性和特徵，再去做配色
規劃，就能適當營造出符合情境的色彩感受。

・紅、橙、黃、黃綠、粉紅，會帶給人溫暖的
　印象。
・藍、淺藍、薄荷綠、薰衣草紫，有種清爽的
　感覺。
・奶油、棕、白、灰、黑，適合用來襯托其他
　顏色。

透過色彩的鮮豔與否和明暗對比，也能增強或
減弱配色帶來的整體印象。

the Sunset
orange

MADE BY ORANGE INC. IN JAPAN.

© 2022

SIDE 1

XSM 0218645

STEREO
33 1/3 r.p.m.

1. The Sunset
2. In the Twilight of Life
3. Golden Hour at the Beach
4. To the Well with the Sun
5. The Wind Blows in the Night
6. Somber Light of a Gathering Dusk
7. Sunflower by the seashore

ORG

如何組合配色

根據形象主題，決定色調

P.026「甜美的幻想世界」選擇粉色調，P.054「在劇院聆聽歌劇」使用暗灰色調等，選擇符合主題聯想到的形象或情景的色調，整體畫面就會很和諧。

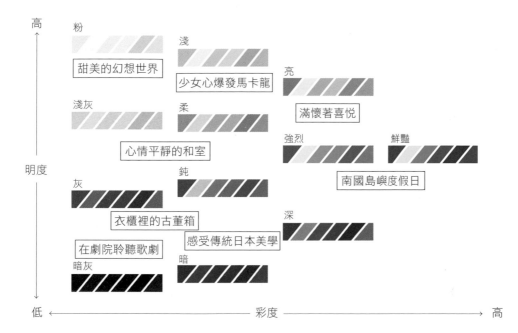

改變面積比例，增加畫面張力

與其以相同面積平均使用顏色，不如變換比例，就能形成有變化且充滿動感的配色。原則上，在明亮色中，以接近原色的強色或接近黑色的暗色做小面積點綴，可以讓整體更俐落。而大面積使用淺色、小面積使用深色，也會帶來穩定感，並讓畫面較為統一。

照片版權

本書中使用的照片皆來自「Adobe Stock」(stock.adobe.com)。
以下的照片來源皆省略網址。

參考文獻

‧《配色的設計美學》 iyamadesign BNN新社
‧《漂亮女孩，來玩配色魔法！》 iyamadesign Graphic社
‧《我想要有可愛的感覺！解決困擾設計師的模糊委託設計風格指南》
Power Design Inc.
‧《零基礎配色學：1456組好感色範例，秒速解決你的配色困擾！》
ingectar-e Impress

Instagram
流行配色手帖

用 2 色、3 色、4 色，讓 SNS 及品牌獨樹一格！

作　　者∣iyamadesign
譯　　者∣林以庭

責任編輯∣許芳菁 Carolyn Hsu
責任行銷∣鄧雅云 Elsa Deng
封面裝幀∣謝捲子@誠美作 HONEST PIECES STUDIO
版面構成∣譚思敏 Emma Tan
校　　對∣許世璇 Kylie Hsu

發 行 人∣林隆奮 Frank Lin
社　　長∣蘇國林 Green Su

總 編 輯∣葉怡慧 Carol Yeh
日文主編∣許世璇 Kylie Hsu
行銷主任∣朱韻淑 Vina Ju
業務處長∣吳宗庭 Tim Wu
業務主任∣蘇倍生 Benson Su
業務專員∣鍾依娟 Irina Chung
業務秘書∣陳曉琪 Angel Chen
　　　　　莊皓雯 Gia Chuang

發行公司∣精誠資訊股份有限公司
　　　　　悅知文化
地　　址∣105台北市松山區復興北路99號12樓
專　　線∣(02) 2719-8811
傳　　真∣(02) 2719-7980
網　　址∣http://www.delightpress.com.tw
客服信箱∣cs@delightpress.com.tw
ISBN∣978-986-510-267-8
初版一刷∣2023年02月
建議售價∣新台幣490元

本書若有缺頁、破損或裝訂錯誤，請寄回更換
Printed in Taiwan

國家圖書館出版品預行編目資料

Instagram流行配色手帖：用2色、3色、4色，讓SNS及品牌獨樹一格!／iyamadesign著；林以庭譯. -- 初版. -- 臺北市：精誠資訊股份有限公司, 2023.02
　面；　公分
ISBN　978-986-510-267-8(平裝)
1.CST: 色彩學

963　　　　　　　　　　　　　　112000678

—原書Staff—
藝術指導　居山浩二（iyamadesign）
設　　計　手嶋 卓（iyamadesign）
　　　　　橫井英莉果（iyamadesign）
　　　　　高田風葉（iyamadesign）
D T P　　iyamadesign
　　　　　山口喜秀（Q.design）
編　　輯　細谷健次朗（株式會社 G.B.）

"BAERU" HAISHOKU 2・3・4SHOKU DE DEKIRU, KOKORO O HIKITSUKERU COLOR DESIGN by iyamadesign
Copyright © iyamadesign 2022
All rights reserved.
First published in Japan by NIHONBUNGEISHA Co., Ltd., Tokyo
This Complex Chinese language edition is published by arrangement with
NIHONBUNGEISHA Co., Ltd., Tokyo in care of Tuttle-Mori Agency, Inc., Tokyo,
through Future View Technology Ltd., Taipei.